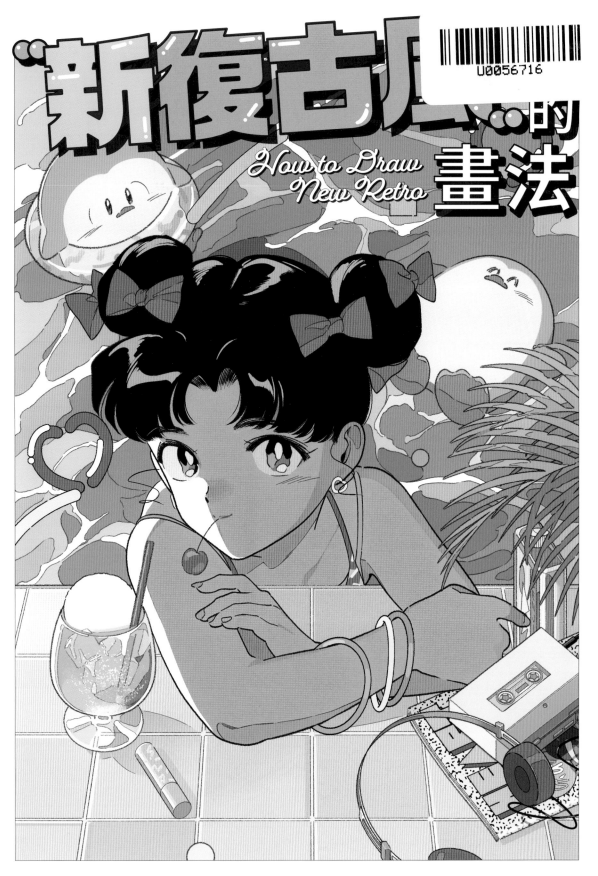

"新復古" 的

How to Draw New Retro

畫法

瑞昇文化

前言

這幾年在各個領域，1980～90年代的文化再度流行。看看Instagram，許多人上傳在昔日的純喫茶喝奶油蘇打汽水的照片，或是用底片相機拍攝的照片。也能看到在學女高中生穿著泡泡襪上學的模樣。幾年前變得過時的事物，在令和年號的現代再度登場。這幾年席捲韓國趨勢的「NEWTRO（「NEW」和「RETRO」組合的創造新詞）」傳來日本，成為復古風潮的原因之一。

所謂的「復古」風潮，表示以前也發生過。並且屢屢重複。被稱為「復古」的東西，令經歷過當時的人感覺懷念。同時，未成熟的技術帶來的傳統感覺「很溫暖」、「反而很新鮮」，以這樣的觀點被不清楚當時的世代所接受。在廣泛的年代層以不同觀點受到支持，或許正是「復古」風潮再現的理由之一。

在插畫、設計與藝術的世界，也有流行與過時。現在，社群遊戲的全盛時期，插畫的前端流行趨勢是濃重的繪畫風格，如同社群遊戲的高稀有度角色。然而與此同時，亦有許多藝術家的作品多少能讓人聯想到上世紀90年代之前。

清楚的主線、強烈的色彩和使用柔和色調的

著色……80～90年代當時流行的畫風特色維持不變，藉由數位技術的發展更新為現代風格的畫風，在本書稱為**新復古風**。

描繪「新復古風」插畫的創作者之中，也有許多平成年間（※1989年～2019年）出生的人。為何並未經歷過「復古」時代的創作者，能夠在作品中讓「當時的日本」復活呢？此外，觀看作品時不只有懷念的感覺，而且還有新鮮感，這又是為何呢？

本書將介紹經手「新復古風」插畫的創作者受到啟發的90年代以前的文化，並解說復古畫風特色的掌握方式等。並且考察「新復古風」為何是「新」，又為何「復古」。
從「想嘗試在插畫中加入一點復古的元素」的人，到「雖然想用復古畫風描繪插畫，卻看起來很老氣」的人，希望本書能成為各位採用復古風格的提示。

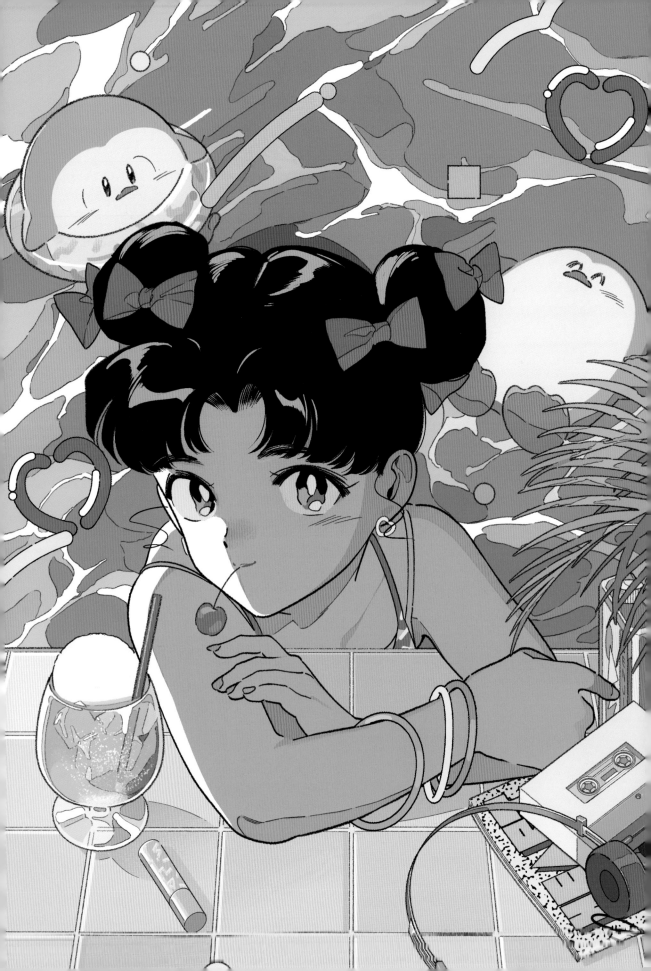

《壽》2020／原創作品

《特別時光》2018／原創作品

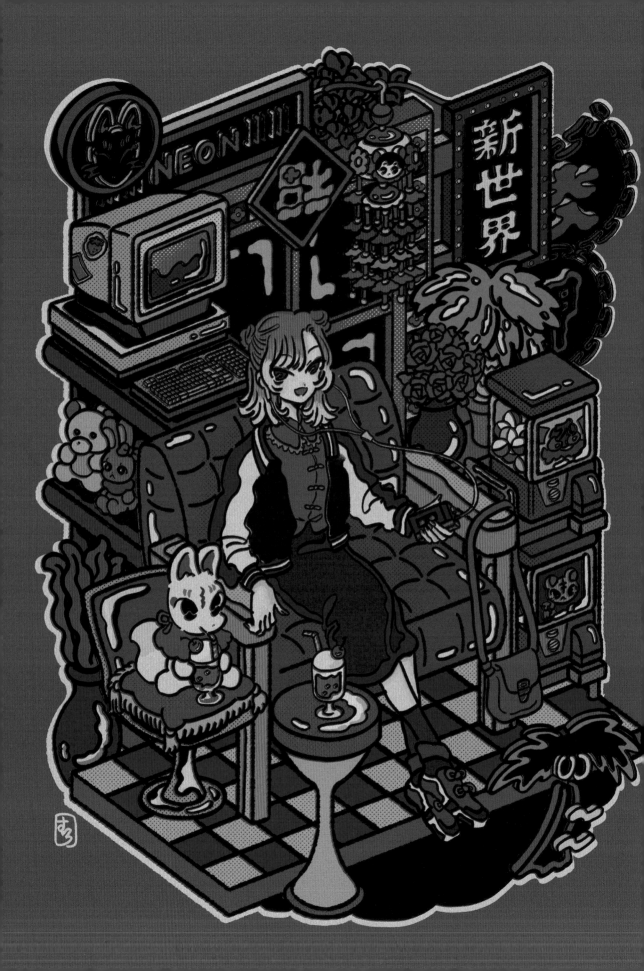

《大入歡迎》2022／首次亮相：同人誌《大入歡迎》封面

《冰淇淋回憶》2017／首次亮相：展示《虛構的奇幻記錄展 企鵝記錄2》
©nika／かおかお企劃

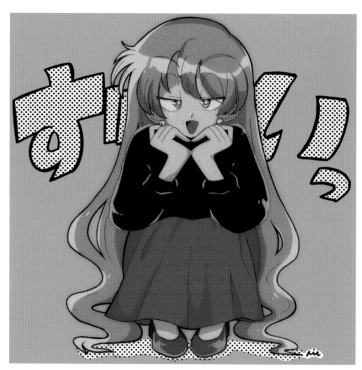

《直截了當》2020／原創作品

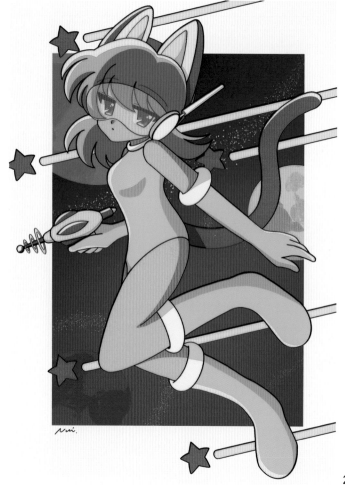

《太空貓》
2022／原創作品

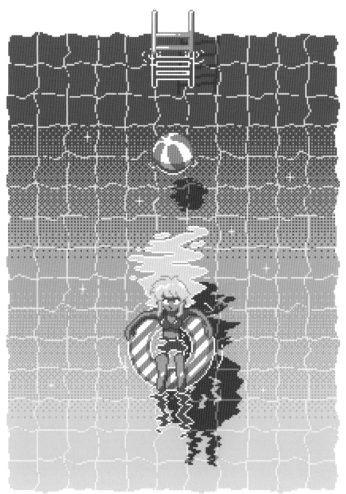

《游泳池》2021／原創作品

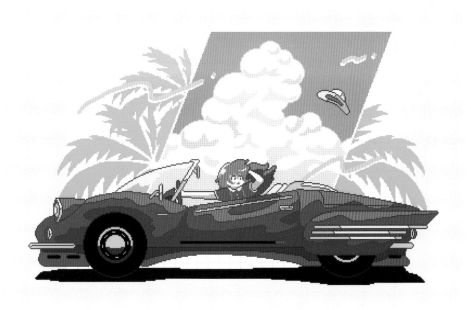

《車》2021／
原創作品

contents

本書概要

本書由3個Chapter（章）所構成。在一開始的Chapter 1，將新復古風分類成6種風格，並解說各種風格的特徵。接著在Chapter 2，將解說描繪新復古風插畫的基本技術。最後在Chapter 3，將以活躍在第一線的創作者的繪製為例，解說更高度的插畫技術。

Chapter 3　描繪新復古風插畫　內容說明

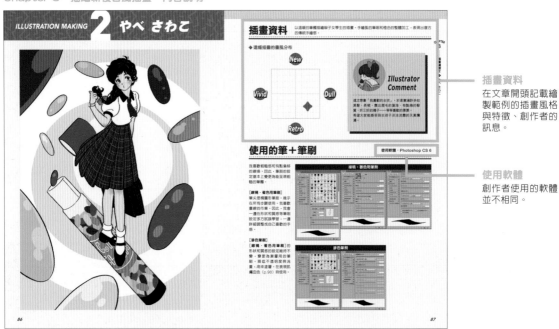

插畫資料
在文章開頭記載繪製範例的插畫風格與特徵、創作者的訊息。

使用軟體
創作者使用的軟體並不相同。

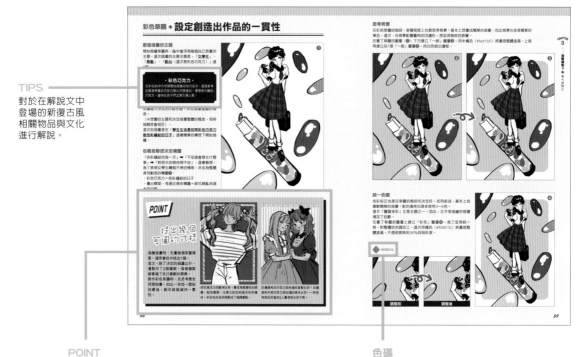

TIPS
對於在解說文中登場的新復古風相關物品與文化進行解說。

POINT
解說在描繪插畫時技術方面的重點與技巧。

色碼
用6位數的色碼標示插畫製作時使用的顏色。

Chapter 1

了解復古文化

Get to know retro culture

何謂新復古風？

「復古」與「新復古風」

◆ 話說何謂新復古風？

所謂的新復古風指的是，將往昔的文化或流行等事物以全新的感性再次解讀，並重新建構。

2017年樂迷之間有再次評價日本城市流行的舉動，正是這股風潮的前奏。

在韓國，把「New」和「Retro」組合，創造的新詞「Newtro」，正不分領域形成一大運動。日本也在音樂、時尚與室內裝飾等領域受到矚目，有許多採用新復古風要素的作品陸續登場。現在不只昭和，連平成初期也包括在「復古」的範疇內，再次受到矚目。

插畫：電Q
《kiss・kiss・kiss》
2020／原創作品

◆ 為何復古能打動年輕人？

流行趨勢大約以20年為周期重複。到目前為止大正浪漫等也變成了定期的風潮。人氣音樂家在串流全盛期向年輕人發售唱片和卡帶版，也加速帶動了風潮。

帶動新復古風的人，以10～30幾歲不清楚復古文化的年輕世代為主。或許是因為數位技術的普及，在許多事情藉由一顆按鈕就能完成的世界中，「傳統手動」這種麻煩的工夫反而很新奇，感覺非常新鮮。例如底片相機、手動捲上底片、在沖印之前無法確認照片的拍攝結果，這些費工且不便之處。另外對樂迷來說，把唱片放在圓盤上，降下唱針的動作反倒很有意思。

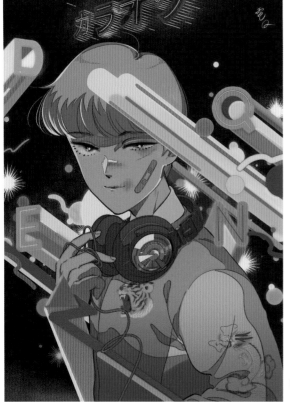

插畫：電Q
《無題》2017／原創作品

可能成為「新復古風」的要素

◈ 線稿

沒有數位插畫的時代，插畫製作全都是傳統手繪。現在這種手繪感能表現出復古感。

在用底片相機拍攝的粗糙畫質加工，或是加上雜質表現粗糙感。刻意以數位方式表現這種傳統方式特有的效果，也是表現傳統感的方法之一。

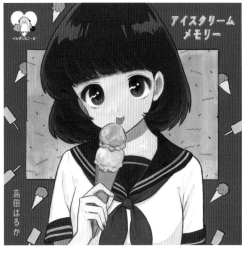

◈ 配色

在當時的插畫與設計上，讓流行的配色及上色方法復興，就能表現出復古感。當時經常使用以粉紅色或藍色為基底的鮮豔色彩。也加入柔和的顏色和霓虹色等，用數量較多的顏色描繪。

◈ 主題

就算線稿與配色都是現代的筆觸，在插畫中加入復古的主題後，就能表現出在現代摻雜復古的新復古風。

關於挑選主題，請參照專欄「昭和復古文化的一些例子」（p.43）。

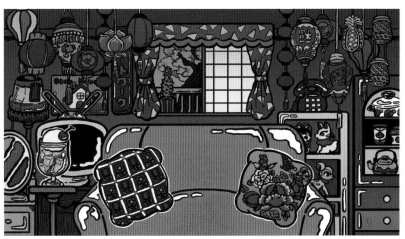

插畫：中村杏子　《遙遠的背景・昭和復古》2020／原創作品

新復古風的分類

所謂新復古風，是指包含廣泛的領域、文化與媒體的概念。即便一概而論說是「新復古風插畫」，從畫風到技法也五花八門。本書將新復古風分成6種風格。從對各種風格造成影響的要素，到插畫的特徵，還有技法等都將進行解說。

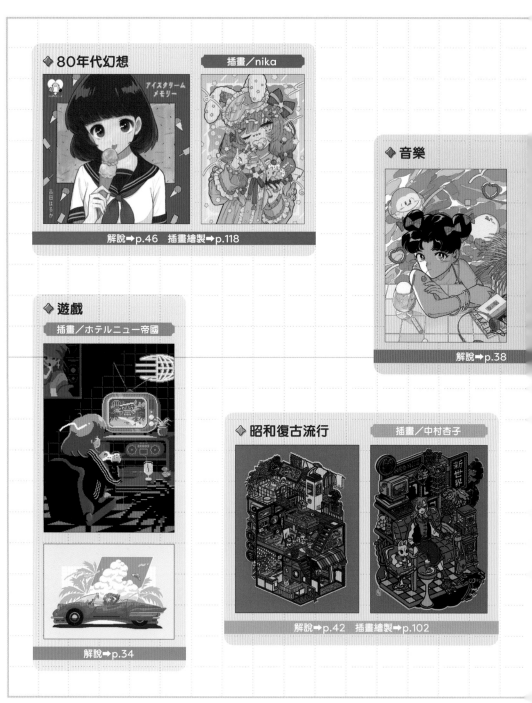

Vivid

以原色等鮮豔的色調描繪的插畫。

◆ 80年代幻想　　插畫／nika

解說➡p.46　插畫繪製➡p.118

◆ 音樂

解說➡p.38

◆ 遊戲　　插畫／ホテルニュー帝國

解說➡p.34

◆ 昭和復古流行　　插畫／中村杏子

解說➡p.42　插畫繪製➡p.102

Retro　畫風本身很復古的插畫。
主題和色調要畫成現代風格也行，
畫得復古也可以。

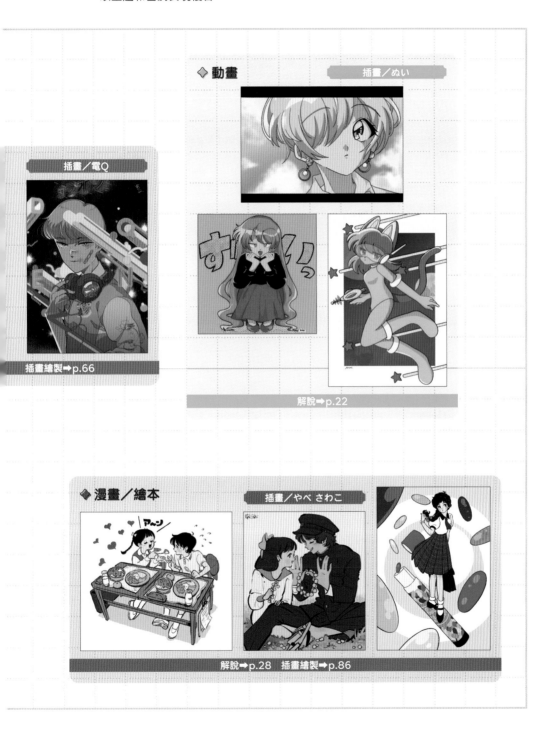

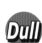

隨著時代變遷的畫風

◆ 同一名角色臉卻不一樣？

隨著電視動畫開始播放，粉絲可以欣賞到畫風的差異。尤其1970年～80年代，在荒木伸吾經手的《甜心戰士》、《小仙女》、《金剛戰神》、《聖鬥士星矢》等作品中登場的角色，現在仍受到強烈支持。

另一方面，作畫監督造成的畫風差異也受到注意。電視播映版的總集篇電影版動畫《宇宙戰艦大和號》（1977年上映），嘴巴壞的粉絲甚至說：「古代進（主角）的臉在每個特寫都不一樣」，畫風很不一致。然而，粉絲反倒是在欣賞每位作畫監督的個性。

◆ 從復古變成主流

這種傾向隨著誕生出許多人氣動畫師，在「錄下節目」的難度很高的80年代初期（錄影機要價幾十萬，錄影帶接近1000圓的時代），產生了「錄下喜歡的作畫監督製作的集數」的粉絲。如《福星小子》、《甜甜仙子》和《我是小甜甜》等魔法少女動畫，應該有不少人曾經期待：「今天是渡邊浩作畫監督的集數！」。

然後持續成熟的日本動畫，現在仍誕生出活躍的動畫師。雖然僅是一例，不過神村幸子（《城市獵人》）、貞本義行（《新世紀福音戰士》）、高橋久美子（《庫洛魔法使》）等幾位，現在也是很活躍的超一流動畫師。

此外人氣動畫師和創作者，擁有創造出畫風主流的能力。例如90年代中期的動畫角色有「臉頰凹陷的傾向」，這應該是後藤圭二（《機動戰艦撫子號》角色設計等）的畫風造成極大的影響吧？

電視播映開始後，目前還不到100年。如同有段時期落伍時尚的象徵「喇叭褲」獲得人氣一般，幾十年前的畫風再次成為主流的日子也許會到來。

插畫：ぬい《很像美少女遊戲呢》2022／原創作品

COLUMN
各年代畫風的變遷

流行的循環週期大約是10年。在動畫流行的畫風，隨著數位技術的進步而變遷。
在此稍微提到動畫史，來看看各年代流行畫風的特徵吧！

◈ 1980年代～1990年代中期

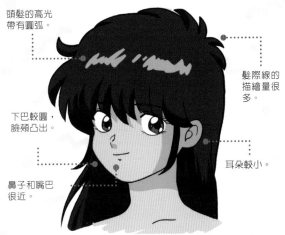

頭髮的高光
帶有圓弧。

髮際線的
描繪量很
多。

下巴較圓，
臉頰凸出。

耳朵較小。

鼻子和嘴巴
很近。

▲大部分的公司都還使用賽璐珞動畫製作動畫的時
代。由於顏料的色數限制和映像管電視的影響，整體
變成感覺不鮮豔的色調。主線的輪廓整體帶有圓弧。
人物的頭身較低。

◈ 1990年代後期～2000年代前半

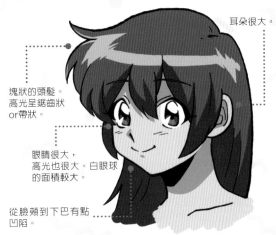

耳朵很大。

塊狀的頭髮。
高光呈鋸齒狀
or帶狀。

眼睛很大，
高光也很大。白眼球
的面積較大。

從臉頰到下巴有點
凹陷。

▲動畫的製作環境從傳統手繪轉移到數位繪圖的時
代。黑色清楚的線稿，和使用鮮豔的顏色等，整體加
上層次。在2023年現在，傾向於把這個時期以前稱為
「復古」。

◈ 2000年代後半～2010年代初期

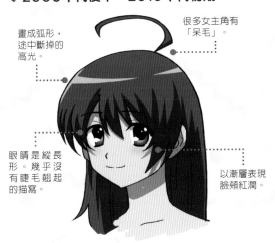

畫成弧形，
途中斷掉的
高光。

很多女主角有
「呆毛」。

眼睛是縱長
形。幾乎沒
有睫毛翻起
的描寫。

以漸層表現
臉頰紅潤。

▲「萌動畫」全盛期。焦點擺在「傲嬌」等角色的屬
性上。眼睛裡黑眼珠的比率較大，鼻子、嘴巴和頭髮
分量少一點。此外線稿較細，色調整體的彩度變低。
從紮實的作畫定形為俐落的作畫。

◈ 2010年代中期～現在

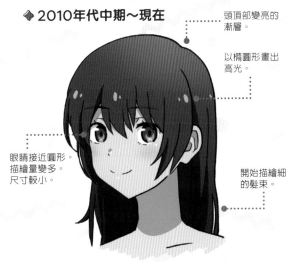

頭頂部變亮的
漸層。

以橢圓形畫出
高光。

眼睛接近圓形。
描繪量變多。
尺寸較小。

開始描繪細
的髮束。

▲繪畫工具逐年進化。不只電影版，在一般的電視動
畫也會出現「暈色」與合成圖層效果等描寫。整體的
描繪更加細膩，變得寫實。但是，鼻子、下睫毛和頭
髮高光的描寫更加簡化。

在此介紹對新復古風文化造成影響的作品。介紹作品是由在本書刊載插畫的創作者，及編輯部所推薦。當然，對於包含極廣泛概念的新復古風文化造成影響的作品，除了在此介紹的作品以外，仍有無數的作品。刊載的作品終究不過是其中一部分。

小白獅王

動畫製作：虫製作，1965年

《小白獅王》著：手塚治虫／國書刊行會　等許多版本（以下以※標示）

雷歐是誕生在非洲叢林的白獅。這齣大河劇是描寫以牠為中心的家人，以及和月光石有關，上演爭奪戰的人們的群像劇。在學童社的月刊漫畫誌《漫畫少年》於1950～54年連載，成為雜誌的招牌作品。1965年經由虫製作製成電視動畫。隔年也上映電影版，之後也多次製成動畫。

在日本的漫畫・動畫文化中，本作奠定了「將動物作為角色描寫」的風格。

原子小金剛

動畫製作：手塚製作，1963年

《原子小金剛（原版）復刻大全集》全7冊

著：手塚治虫／復刊.com※

以21世紀的未來為舞台，和人類同樣擁有情感的少年機器人小金剛大顯身手的故事。小金剛是從1951年4月連載到1952年3月的《原子大使》的登場人物。他變成主角於1952年4月～68年3月在《少年》（光文社）連載。1963～66年播放，是日本第一部30分鐘電視動畫。當時作品中的21世紀，被描寫成未來世界。如今觀賞時有新舊事物混雜，簡直是新復古風的未來。

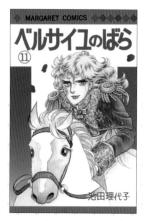

凡爾賽玫瑰

動畫製作：東京電影新社，1979年

《凡爾賽玫瑰》全14冊

著：池田理代子／集英社※

以法國大革命前革命前期的凡爾賽為舞台，根據史實描寫男裝麗人奧斯卡與瑪莉・安東妮德皇后等人的人生的虛構作品。1972～73年在《週刊瑪格麗特》連載，1979年製成電視動畫。

1974年寶塚歌劇團的演出大獲成功，帶動作品暢銷。在提及昭和的少女漫畫風潮時，絕對少不了這部作品。

銀河鐵道999

動畫製作：東映動畫，1978年
《銀河鐵道999》全10冊　著：松本零士／小學館Creative※

未來富裕的人將靈魂轉移到機械身體，變成機械化人，迫害沒有機械身體的貧困人們。星野鐵郎的母親被機械化人殺害，他前往「免費供應機械身體」的星球，與神祕美女梅德爾一起搭上銀河特快999號列車。1977～81年在《少年KING》連載，96～99年在《Big Gold》連載。
動畫是由東映動畫製作，在1978年～81年播放。和《宇宙戰艦大和號系列》一起從70年代末到80年代前半掀起松本零士風潮。

福星小子

動畫製作：
Studio Pierrot
（現為Pierrot）等，
1985年
《福星小子[新裝版]》
全34冊
著：高橋留美子／
小學館※

以輕浮的高中生諸星當與外星美少女拉姆為主，以友引町、宇宙和異次元等為舞台的熱鬧歡笑愛情喜劇。1978～87年在《週刊少年Sunday》連載。受到年輕人的壓倒性支持，掀起一大風潮。在1981年製成電視動畫。也製作了OVA和電影版。

TOUCH鄰家女孩

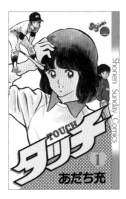

動畫製作：
Group TAC，
1985年
《TOUCH鄰家女孩
完全復刻版》
全26冊
著：安達充／小學館※

以高中棒球為題材，主軸是雙胞胎兄弟上杉達也與上杉和也，和青梅竹馬淺倉南的三角關係的青春作品。1981～86年在《週刊少年Sunday》連載。對安達充而言是最暢銷的作品，在1985年製成電視動畫。

我是小甜甜

動畫製作：Studio Pierrot（現為Pierrot），
1983年《我是小甜甜 不高興的公主大人》全7冊
原作：Studio Pierrot，漫畫：三月えみ／竹書房

森澤優是10歲女孩。有一天，她遇到飛羽星的居民搭乘的方舟，遇見妖精皮諾。獲救的皮諾為了答謝小優，授予附有1年期限的魔法力量。於是小優可以變身成16歲的少女。她走在街上時被經紀公司發掘，沒想到出道成為歌手。變成超人氣偶像小甜甜的小優，白天是小學生、放學後是偶像，她為了雙重生活奔波。
1983年～84年播放，Studio Pierrot製作的原創電視動畫。在魔法少女動畫加入藝能界這種全新要素，雖然預定是全26話，由於頗受好評而延長為52話，也製作了OVA續篇。受到該作品暢銷，Studio Pierrot製作了繼承作品風格的作品。成為魔法少女系列，總計有5部作品登場。漫畫於83～84年在《Carol》連載，2018～22年在《Comics Tatan》連載外傳。

→p.29繼續

復古動畫　線條的特徵

◆ 以高密度的描繪
表現賽璐珞動畫風的線條

以賽璐珞動畫風的清楚線條表現出
80年代動畫風格。線條的強弱少一
點是作畫特徵。又黑又深的輪廓線
也很重要。

不太描繪高光的線條。只加
上影子的線條，便成了80年
代動畫風的無光澤感覺。

如果是80年代的賽璐珞動畫，是藉由動畫
描線機從圖畫的反面印刷主線。因此會出
現滿滿的高密度線條。

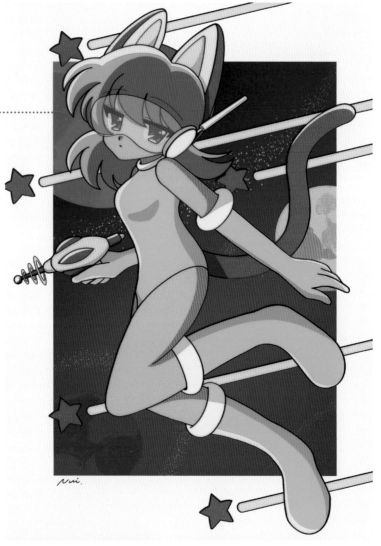

插畫：ぬい　《前輩》2021／原創作品

◆ 用細線平坦地描繪

用簡單且細的線條不讓起筆和收筆畫得太
重。藉此就能表現復古動畫風的感覺。

描繪細膩的一縷頭髮，眼睛畫大一點，便會接近
90年代的動畫表現。

復古動畫　配色的特徵

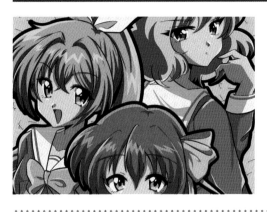

在昭和的動畫業界沒有CG加工技術，漂亮的漸層筆觸較少。著色是在賽璐珞用廣告畫顏料等塗滿，毛髮的影子也用同系色上色，所以變成具有髮束感、呈鋸齒狀的筆觸。

同樣地基本上背景也是塗滿。因此，單調的設計很多正是特色。此外主線用較粗的黑色嚴密地畫是主流。比起最近的筆觸是更生硬的印象。

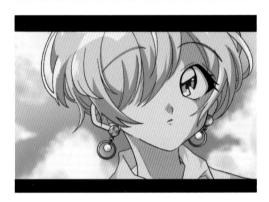

昭和的動畫製作以傳統手繪為主。使用鋼筆和毛筆描線或畫彩色畫，修正時使用修正抹刀等，全都是手繪。因此暈色等手法較少。

例如現代風格的眼睛，黑眼珠部分形成漸層的作品很常見。另一方面，在昭和動畫黑眼珠的色數較少，由於從上面描繪白光，所以眼睛裡的色彩區分是鮮明的印象。

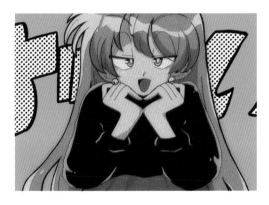

在彩色畫，在影子和文字貼上黑白網點便成了復古的印象。此外和液晶電視不同，以映像管電視的情況，顏色會稍微容易暗淡。因此膚色略暗，或者紅色較強烈，畫面的粒子也很顯眼。

此外，刻意採用色板錯位的畫法能一口氣呈現昭和感。另外，加上喜感的表情和手繪風文字，就會變成昭和幻想的印象。

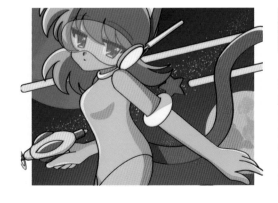

在昭和動畫的人物像，較寬的額頭很常見。而且髮量較多，是感覺遮住眼睛的較長瀏海。不太表現眉毛，頂多從瀏海的間隙露出來。

並且，眉毛下面眼睛有神的豐富多彩的眼眸，以占了臉部一半的分量描繪。毛髮的顏色除了黑色系以外，藍色、綠色、紫色、紅色等稍微暗淡的配色較多，眼珠顏色也流行一點，就會變成昭和感受的動畫。

古典的名作到新復古風

◆ 未來也能領會的名作魅力

日本漫畫的始祖，有一說是從平安時代到鎌倉時代製作的《鳥獸戲畫》，戰後才變成現在的風格。即便如此，擁有將近80年歷史這點依然不變，而繪本的歷史據說更加古老，比起漫畫，繪本是許多幼兒出生後第一本閱讀的書，這種例子相當多。

而直至今日，許多漫畫家與繪本作家創造了流行。雖然從p.24起介紹的作品群是古典的名作（的一些例子），不過可以看出幾個共通點。
例如：「○○風」等畫風的確立。大家有看過稱為「松本零士風美女」，苗條、眼睛細長的女性的插畫吧？也經常看到雖然清爽卻有真實感的「安達充風女主角」。
另外，不限於漫畫與繪本等媒體型態，大量動畫化或真人化、舞台劇化等媒體的多方發展亦是特色。這時，因為有機會閱讀到原作的漫畫與繪本，因此古典名作終於能在群眾間流傳開來。有一定年齡的女性們，並非在學校課堂上學到法國大革命的概要，而是透過漫畫《凡爾賽玫瑰》（p.24）來理解這部作品，不正是如此嗎？

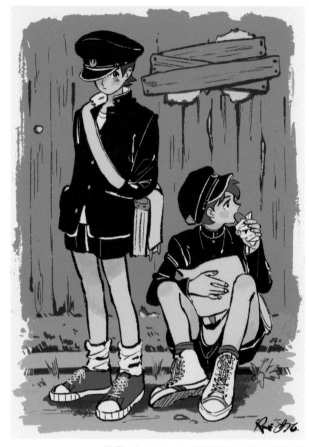

插畫：やべ さわこ 《放學後》2018／原創作品

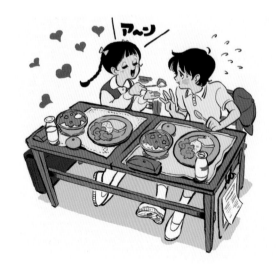

這些古典的名作現在仍是「鮮活的內容」。並且，對那些作品發表後經過數十年才出生的年輕創作者而言，也變成了等同於新作般的存在。因此接觸作品受到影響的年輕人，選作「新復古風」的全新表現主題也可說是理所當然。

並且，同時也證明了在本書介紹的漫畫、繪本持續散發出強大的魅力。
幾十年後的年輕創作者，或許又是以不同的觀點描繪在此介紹的作品中登場的角色們。

插畫：やべ さわこ 《隔壁的早熟女孩》2018／原創作品

聖鬥士星矢

動畫製作：東映動畫，1986年
新裝版《聖鬥士星矢Fianl Edition》已出版5冊
著：車田正美／秋田書店※

自神話時代起便服侍著女神雅典娜的希望的鬥士——聖鬥士。時間背景為現代，歷經嚴酷的修行，成為雅典娜的聖鬥士的少年星矢，與他的親兄弟們一同投身於爭奪大地霸權的眾神之爭中。
1986～90年在《週刊少年Jump》連載，同年在《V Jump》刊載最終回。2006年起在《週刊少年Champion》連載正統續篇《聖鬥士星矢NEXT DIMENSION冥王神話》。

古靈精怪

「古靈精怪Blu-ray BOX（9片組）」
Blu-ray BOX發售中
36,300圓（未含稅價格33,000圓）
發售・零售商：東寶
TV版：©松本泉／集英社・東寶・Pierrot
OVA版：©松本泉／集英社・東寶・Pierrot
電影版：©松本泉／集英社・東寶・Pierrot

動畫製作：東寶・Studio Pierrot（現為Pierrot），1987年
《古靈精怪》全18冊　著：松本泉，集英社※

轉學到高陵學園中學部的春日恭介，全家人都是擁有超能力的特殊家庭。恭介對同班的不良美少女鮎川圓一見鍾情。在與小圓平日的交流中越來越被她吸引。然而，小圓的小妹檜山光對他有好感，並展開猛烈追求。描繪優柔寡斷的少年和2名少女的三角關係的熱鬧歡笑學園青春愛情喜劇。
以松本泉的《古靈精怪》（《週刊少年Jump》1984～87年連載）為原作，1987～88年播放電視系列，之後製作了3季OVA，劇場版也有2部作品。

亂馬1/2

動畫製作：Kitty film＋Studio DEEN，1989年
《亂馬1/2〔少年Sunday Special版〕》全20冊
著：高橋留美子／小學館※

天道家三女小茜身為道場的繼承人努力鍛鍊。有一天，她被父親擅自決定婚約。然而，她的未婚夫早乙女亂馬具有特殊體質，「潑到冷水會變成女人，潑到熱水會變成男人」。以亂馬和小茜為主軸，個性十足的許多角色喧騰熱鬧的亂七八糟愛情喜劇。
以高橋留美子的《亂馬1/2》（《週刊少年Sunday》1987～96年連載）為原作於1989年4月～9月播放電視動畫，89年～92年也播放了熱鬥篇。
本作的配音員以角色的名義發表許多樂曲，在90年獲得了第5屆日本金唱片大獎動畫類專輯獎。

美少女戰士

動畫製作：
東映動畫，
1992年
《美少女戰士
〔武內直子文庫
精選〕》
全10冊
著：武內直子／
講談社※

主角月野兔是迷糊的愛哭鬼，同時也是個性開朗的
國中生。有一天，小兔遇見了會說人話的黑貓露
娜。她將變身成美少女戰士水手月亮，與黑暗帝國
的妖魔戰鬥。
以武內直子的《美少女戰士》（《Nakayoshi》
連載）為原作在1992～97年播放了5部電視動畫作
品。
劇情大綱維持原作，路線變更為友情喜劇，主要目
標觀眾不只女孩子，也吸收了廣泛年齡層，演變成
社會現象。
在玩具與角色商品的販售也獲得成功，對流行文化
造成了極大影響。

新世紀福音戰士

動畫製作：
GAINAX，
1995年
《新世紀
福音戰士
〔愛藏版〕》
全7冊
原作：Khara，
漫畫：貞本義行／
KADOKAWA※

GAINAX製作的原創電視動畫。於1995～96年播
放。
全世界發生了稱為第二次衝擊的重大災害。以這個
世界為舞台，14歲的少年少女成為泛用人形決戰
兵器EVA的駕駛員，本作描寫他們的日常。同時
追著與襲擊第3新東京市的神祕敵人使徒的戰鬥。
本作成為90年代第3次動畫風潮的契機，形成社
會現象，對日後許多作品造成影響。97年描寫與
電視系列不同結局的劇場版上映。又在2006年
發表製作設定／故事重新建構的《福音戰士新劇
場版》的4部作品。2007年第1作、2009年第2
作、2012年第3作、2021年第4作《福音戰士》
上映。
漫畫在《月刊少年Ace》94～2013年連載。

庫洛魔法使

動畫製作：MADHOUSE，1998年
《庫洛魔法使〔Nakayoshi週年紀念版〕》全9冊
著：CLAMP／講談社※

木之本櫻是就讀友枝國小的小學4年級學生。她和父親哥哥3人一起生活。有
一天，小櫻在父親的書庫發現一本神祕的書。然後從書中出現了封印之獸可
魯貝洛斯。書裡放了由魔術師庫洛・里德製作，對世界帶來災禍的魔法卡片
庫洛牌。小櫻為了回收釋放到居住的城鎮的庫洛牌，身為庫洛魔法使展開奮
鬥。
以CLAMP的《庫洛魔法使》（《Nakayoshi連載96年～》）為原作，
1998～99年播放庫洛牌篇，1999年～2000年播放小櫻牌篇，2018年播
放透明牌篇，總共3季。劇場版也製作了2部作品。

啟發 「新復古風」的作品群：

繪本篇

小熊可可

著＋繪：唐・弗里曼／譯：松岡享子／偕成社

小女孩在百貨公司的玩具賣場發現小熊玩偶。看一眼就喜歡上玩偶的女孩，花光自己的存款去買玩偶。描寫女孩與玩偶心靈接觸的作品。

小貓

著：石井桃子／繪：橫內襄／福音館書店

小貓趁母貓不注意時跑到外頭去。小貓充滿了好奇心，可是外頭卻有許多危險。藉由寫實正確的描寫，描繪到寬廣世界展開冒險的小貓。

是誰還不睡覺？

著＋繪：瀨名惠子／福音館書店

幽靈會來抓在深夜還不睡的小孩，並且帶到幽靈的世界。圖畫全部用剪貼畫表現，再加上獨特的故事吸引孩子們。跨越世代，一直被閱讀的「幽靈繪本」的最高傑作。

烏鴉麵包店

著＋繪：加古里子／偕成社

「泉水森林」是有許多茂盛樹木的烏鴉小鎮。小鎮上有一間烏鴉麵包店。有一天，烏鴉麵包店有4隻小烏鴉出生。夫妻因為工作與育兒忙得不可開交。烏鴉家族一起出點子，烤出許多形狀漂亮的麵包。

復古漫畫／繪本　線條的特徵

◈ 墨水刷的粗線

為了呈現復古的感覺，以令人聯想到傳統墨筆，容易做出強弱的主線描繪。

從帽子到肩膀的輪廓，藉由粗細的輕重表現出墨筆風格。

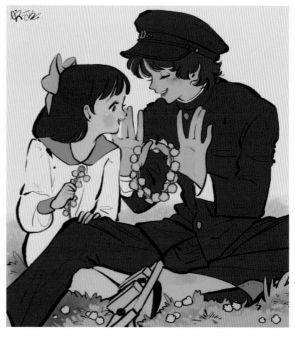

◈ 坑坑洼洼的傳統線條

80年代的漫畫、繪本風的粗主線。藉由呈現滲出或斷斷續續，變成傳統風格的線條。

在頭部和肩膀周圍等是凹凸強烈的線條，有墨筆粗野的斷斷續續和滲出。
這令人感受到80年代的漫畫。

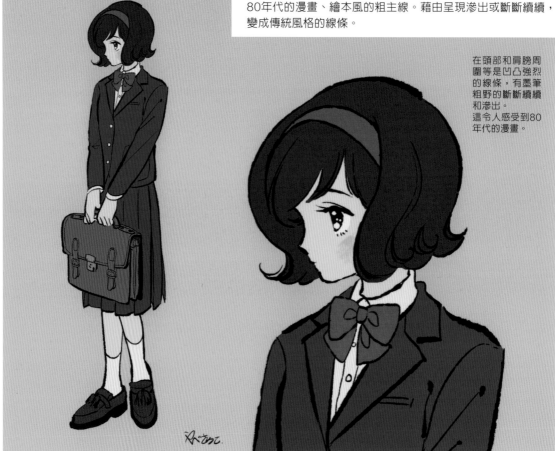

復古漫畫／繪本　配色的特徵

復古的漫畫大多主要是褪色的配色，營造出有點懷舊的感覺。在植物與衣服的強調色使用綠色時，稍微加上褐色系讓顏色渾濁。

換句話說，變成和土色同色系，漫畫就會產生節奏和統一感。此外白色襪子和鞋帶等並非純白，刻意加進顏色完成，與整體調和便完成流行時髦的感覺。

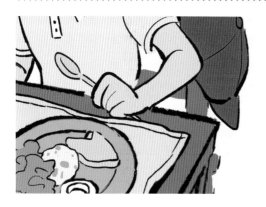

在與飲食有關的漫畫，由於看起來好吃的理由，所以暖色系受到喜愛。在這部漫畫的桌子和椅子等木製家具使用紅褐色，再加上柔和的芥黃色。

在這種傳統色，放進生動的朱色和紅色作為強調色，儘管是沉穩的色調，卻也給人流行的印象。此外餐具也畫成同色系，作品便會產生一體感。

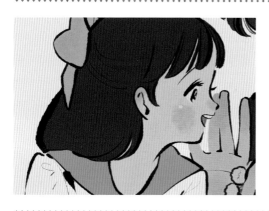

暖色系的金黃色加上冷色系的青綠色，是相反的深色的組合。然而使用褪色的顏色，抑制色調就不會變成強烈的印象，而是令人感覺懷念的配色。

此外紫色是紅色加藍色，也就是以暖色系和冷色系為基底，金黃色和青綠色也是契合度很好的組合。

這些以整體有點暗淡的色調統一，就會一口氣增加復古感。

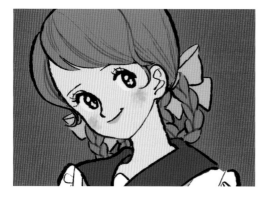

紅色是從以前對日本人而言很熟悉的傳統色之一。由於和肌膚搭配看起來很不錯，所以大量使用於和服等。紅色和堪稱日本顏色代表的紅褐色與金黃色等搭配時，自然會完成復古的感覺。

如此同樣是暖色系的組合讓圖畫產生調和，儘管是生動的配色，卻能完成沉穩的氣氛。

接受者與發送者的關係

◆ 遊戲的發展產生全新的圖像

電視遊戲的歷史，一般而言以TAITO在1978年發表的《太空侵略者》為嚆矢（開端），這點應該沒有異議。

但是，至於對插畫造成影響的作品，Namco在1980年發表的《小精靈》是開頭。作為我方的小精靈簡單最好的設計，此外當時盒子上所畫的擬人化的小精靈和鬼魂們，現在也有超高人氣，受到影響的創作者應該也不少。

而在《小精靈》的隔年，任天堂發表的《大金剛》的主角瑪利歐，也是直至今日仍受到喜愛的角色。在點陣圖時代可稱為最高等級。

此外1983年「Family Computer」發售，電視遊戲變成在家裡也能玩到，圖像技術也有進步，1986年日本傲視全球的名作《Dragon Quest》登場。對日本而言就某方面來說是帶來奇幻元年的作品，和隔年登場的《Final Fantasy（FF）》一起成為「現在發展極盡榮盛的異世界作品」，對許多作品造成影響。

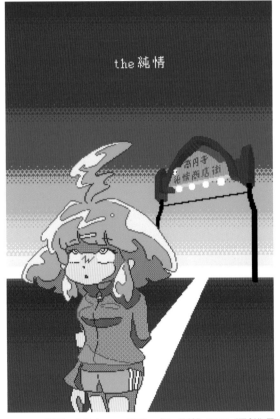

插畫：ホテルニュー帝國　《the純情》2020／原創作品

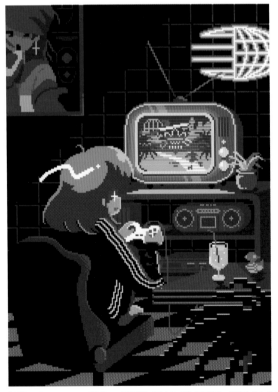

插畫：ホテルニュー帝國　《房間》2021／首次亮相：個展《Adidas Special Award Exhibition／帝國飯店》

在遊戲史上繼Dragon Quest、FF之後引起風潮的，是Capcom在1991年發表的《街頭霸王Ⅱ》。確立對戰格鬥風潮的驚人人氣，與過去的侵略者風潮相比有過之而無不及。

當時的人氣角色不管怎麼說就是春麗。丸子頭加上驚人分量的大腿，旗袍風格的服裝等等吸引了許多粉絲。

此外，街霸Ⅱ當時的圖像表現變得豐富。知名插畫家擔任角色原案的作品也是從這個時期登場。插畫家也以設計以前自己著迷的遊戲的形式輸出，因此遊戲與插畫家的輸入／輸出的關係持續到現在。

COLUMN
像素藝術

◈ 何謂像素藝術？

有一種視覺表現稱作「像素藝術」或「點陣圖」。所謂像素藝術是指1970～90年代的電子遊戲的圖像主流表現方法，被視為「復古的遊戲圖像」。
然而，就像在說流行會循環似的，近年確立了一種「又舊又新」的圖像風格。

初期的電子遊戲由於技術上的限制，圖像以像素藝術為主流。從1970年代的大型電玩時代到家用遊戲機的3DCG多邊形表現開始普及的1990年代中期，電子遊戲是像素藝術的時代。這時正好是電子遊戲成為大眾文化被接受的時期，由於這點像素藝術在大家的認知中，是與遊戲文化強烈連結的表現。
遊戲相關書籍的裝訂與活動海報經常使用像素藝術是有這樣的理由。
2000年以後使用像素藝術的遊戲不再是主流。因此像素藝術和遊戲的印象一起變成包含古老、懷念的語感。

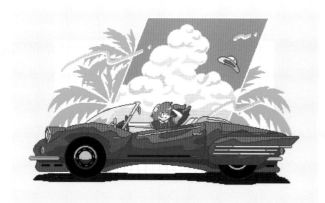

◈ 何謂像素藝術的特色？

光柵圖像是圖像數據的一種表現形式。全都是以像素的集合體來表現。在畫面上看起來以光滑的線條描繪的圖像，放大一看是以像素的集合來描繪。因此光柵圖像或許也可說是像素藝術的1種。不過，像素的重要度在光柵圖像和像素藝術大為不同。像素藝術是構成插畫的像素能以肉眼確認。相反地光柵圖像若非相當低解析度，要個別辨別像素大概很難。
另外，像素藝術只要移動一個像素，對於表現的影響就難以估計。例如光是移動眼睛的像素，就能表現眼睛的開閉與表情變化。像素藝術大致的特徵，可以舉出「像素能以肉眼辨別」、「像素的重要度比起光柵圖像高出許多」這幾點。

復古遊戲　線條的特徵

◆ 用像素（點陣）表現的世界

如《小精靈》等80年代的遊戲，是用點陣圖來表現。
乍看之下曲線很光滑。不過，全都是用點陣圖表現。

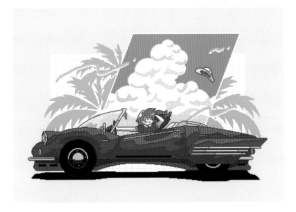

線條不要變得太粗，像素逐一仔細地設置。

◆ 一個一個手動放置

在搖盪的波光下看起來歪斜的瓷磚圖案。這每1條
線也是，像素逐一手動放置來表現。

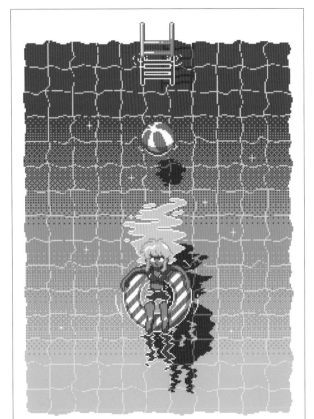

隨著波光的樣子歪斜的瓷磚圖案，中斷和移動等藉由1個像
素的變化來表現。

復古遊戲　配色的特徵

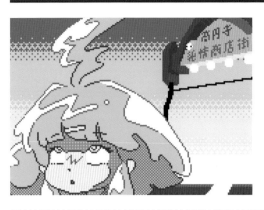

說到昭和的遊戲，特色是在小小正方形的一個個方格上色的歪扭插畫。現在稱為點陣圖，或者稱作像素藝術。這是低解析度的圖像能看到的現象。

由於解析度低，所以不易畫出漂亮的曲線，或者漸層部分都是用同色系的點陣重疊，所以整體看起來有稜角。

說到遊戲用插畫，霓虹色和發光的描寫是必須的。在點陣圖，或者像素藝術，這些光的描寫也全都用小小的點陣來表現。

在藍色發光體中央是用白色點陣描繪，周圍是用水藍色～藍色點陣上色。同樣地排列淡粉色～深粉色的點陣，便完成粉紅色的發光體。此外背景採用深色，光的亮度就更突出。

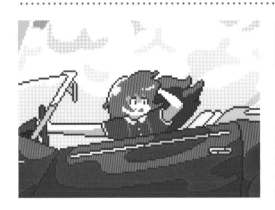

90年代前半的電腦解析度和發色數有限制。因此像車體的大面積部分的漸層，也是以單調的顏色和點陣的組合所構成。

進入90年代中期，隨著3D電腦技術的進步，這種能夠目視的像素畫逐漸減少。順帶一提，通常點陣是正方形。然而，通過映像管看起來會是橫寬。

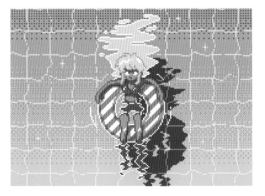

在水中搖曳的場景也是連接四邊形的點陣來描寫，所以看起來歪七扭八。然而利用「透過映像管觀看點陣就會模糊」的原理，在原畫刻意在水面畫出白色點陣，就能做出水面自然的光線反射。

因此就連靠近時，看起來單調廉價的水面，拉開距離觀看時也可能變成複雜的配色。

都會型洗鍊的J-POP

◆ 何謂城市流行？

1980年代的音樂界由於民歌和新音樂的影響，日本獨特的搖滾樂登場，以及電子音樂和R&B等，受到極大刺激，發展成各種類型。此外由於空前的偶像歌謠風潮，同時也是偶像全盛期的時代。

這一節在80年代的音樂中，將簡單解說城市流行。所謂城市流行是從1970年後半到80年代，在日本發表的流行音樂的一種傾向。即使在新音樂之中，也更受到歐美音樂的影響，特色是都會型洗鍊的印象。
封套的插圖也有特色。它對現代的新復古風造成了強烈影響。代表性的插畫家有永井博、渡瀨政造、鈴木英人等。

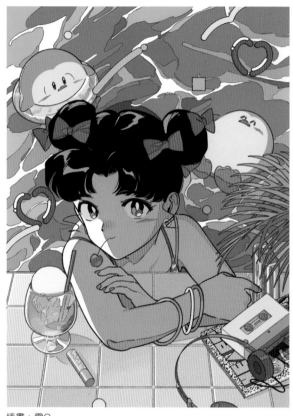

插畫：電Q

◆ 被用於藝術品的主題

描繪的主題主要令人聯想到休假和度假。
尤其可以舉出大海或游泳池等水邊，令人聯想到南國的植物或高高的藍天等。開著敞篷車沿著海岸線奔馳等插畫也經常使用。相反地，無機質的大樓林立的都會型印象也很多。

從城市流行衍生的音樂類型

由於音樂的訂閱制服務等，近來變得可以輕易地收聽過去的音樂。
在此介紹城市流行與全新概念相乘所衍生的類型。

◆ 蒸汽波（Vapor wave）

蒸汽波是2010年代初期以上傳到網路的音源為開端發展而成。從80～90年代的大眾音樂取樣，疊加音效，或是剪貼音軌，藉此製作的音樂類型。
這種樣式令人回想起80年代的大量生產／大量消費的社會。藝術品使用了石膏胸像的古典雕刻、錄音帶和賽博龐克等80年代流行的主題。不只音樂，包含取樣影像同時也是一種藝術，甚至成長為一種文化。

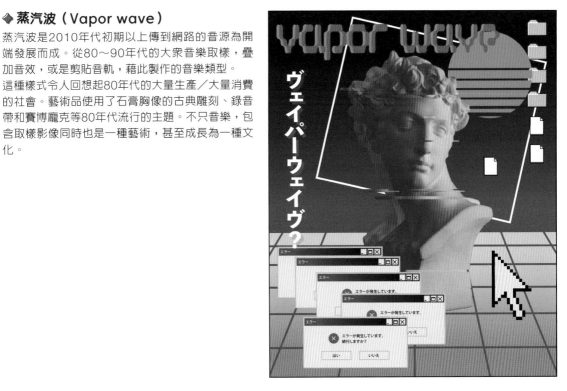

◆ 未來放克（Future funk）

在海外DJ之間發生了城市流行風潮。在這種情況下，未來放克於2013～2015年是從蒸汽波作為衍生型發展而成的音樂。和蒸汽波使用同樣的手法，變成內容明快流行的音樂。基本上是從日本樂曲取樣製作。
蒸汽波具備的對於80年代的懷舊沒有改變。其中取樣影像的對象大多限定日本動畫，這也增添了流行的印象。它沒有蒸汽波那樣的音效與音源剪貼，變得時髦悅耳。
藝術品常見到水邊的風景等，這仕1980～90年流行的日本動畫風的畫風、夜晚的都會和城市流行等經常使用。

城市流行風　線條的特徵

◆ 在影子和高光的輪廓加上清楚的線條

在城市流行風的插畫，以高色調的著色調整，用鋼筆畫風格的細線控制整體的風格。

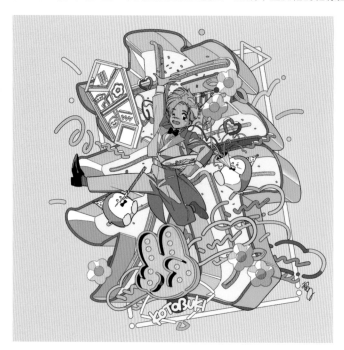

以儘管細膩卻具有存在感的鋼筆線稿圍住高光的輪廓。藉由線條的訊息量增加，就能表現80年代城市流行風的清爽端正的印象。

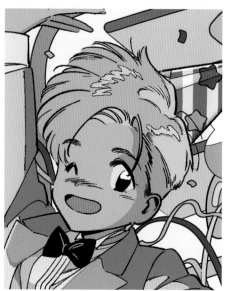

◆ 畫出波光和小配件的輪廓

取捨選擇主題的線條，用細字鋼筆畫出輪廓線的邊。

大致區分波光的顏色變化，濃淡改變的部分全都加上線條。表現出影子的簡化，和異國植物的城市流行風格。

城市流行風　配色的特徵

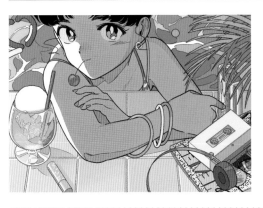

城市流行從70年代後半～80年代大為流行。當時稱為新音樂，都會型洗鍊的輕快樂曲吸引了人們。
同一時期，以劃時代的點子一舉受到矚目的隨身聽，也是象徵昭和音樂場景的一項物品。使用豐富的色彩，和錄音帶一起畫在插畫上，就會一口氣變成復古的感覺。

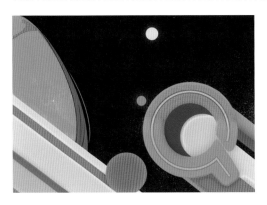

城市流行經歷高度成長期，在進入泡沫經濟時代的過渡期受到歡迎。時代漸漸地轉移成迪斯可與高級車、葡萄酒與高層公寓等高級模式。
街上充斥色彩繽紛的霓虹色，簡直可說是象徵了這個令人興奮的時代。使用黃色、粉紅色和紅色等熱帶的霓虹色，就會一口氣增加時代感。

在美國和英國的音樂家之間誕生了創作歌手。在日本也有山下達郎與松任谷由實等代表的創作歌手開始活躍於樂壇。
他們製作的樂曲（城市流行）很多意識到西洋音樂，輕快又節奏強烈。當時的唱片封套以藍色或粉紅色等鮮豔色彩為基調的類型很引人注目。

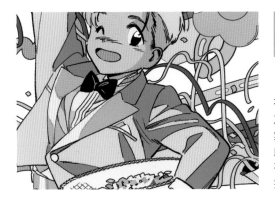

在日本的80年代樂曲之中，城市流行確立了全新的類型。之前受到歡迎的民歌與演歌所代表的歌謠曲，有著所謂的土氣，而這種類型並沒有。它的魅力正是洗鍊的現代風格。
此外在時代背景方面，60年代的反戰運動思想也變得淡薄，在唱片封套起用嶄新明亮的圖像。有許多輕快的粉蠟筆風格插畫也是特色。

全新事物不斷登場，充滿活力的時代

◆ 從昭和復古到新復古風

要描繪「新復古風」插畫，某種程度上需要昭和時代的知識。有許多相關資料可以參考。尤其以下的內容是最基本的，請務必記在心裡。

昭和20（1945）年，日本由於太平洋戰爭戰敗，國土與國民都遭受重創。並且，成為民主國家開始踏上全新的道路。不久在昭和31（1956）年的經濟白皮書甚至記載「已經不是戰後時代了」，順利完成復興。此外從幾年後開始的10幾年時間，持續了放眼國外獨一無二的急速經濟成長。這就是高度經濟成長。

它的特色不只經濟成長率，合成纖維與塑膠等技術革新、汽車普及化的發展、超級市場等也大幅改變了流通。

此外當時的日本，連星期六都要上班上課。生活比現在更加忙碌。另一方面，如東京奧運和萬國博覽會等，令當時的日本人興奮的活動也很多。

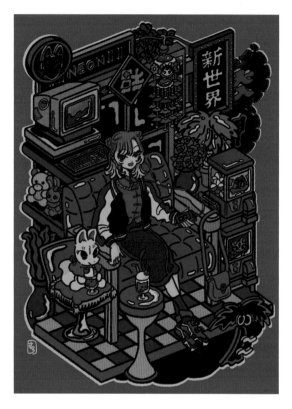

這股力量現在創造出作為「新復古風」插畫主題的許多物品。有個例子是錄音帶的普及與高度經濟成長期重疊。奇妙的是，現在錄音帶在「新復古風」插畫變成了表現時代性的重要物品。

另外，以鈴木英人描繪的錄音帶標籤為代表的流行色調的插畫，對於描繪「新復古風」插畫的創作者造成極大影響。

不只錄音帶，當時的情勢催生的產品繞了一圈變成了現在的「新復古風」插畫。在心裡想像這些事，就能表現出更依戀的作品呢！

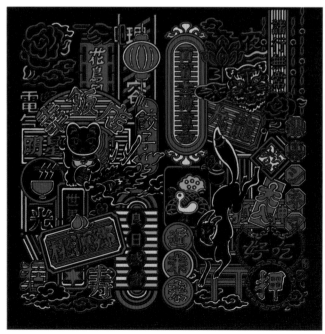

插畫：中村杏子　《亞洲霓虹》2020／原創作品

COLUMN
昭和復古文化的一些例子

描繪昭和復古的插畫時，實際以昭和的物品為主題描繪看看吧！能表現出更真實的復古感喔。
在此簡單介紹昭和的日用品類的一些例子。除了下述以外，過去也有許多有趣的東西。
請務必多方調查，作為打造新復古風的世界的參考吧！

◈ 純喫茶

純粹只販售冷飲的喫茶店。相對於
此，也有晚上提供酒類加上接待，
變成餐飲店的喫茶店。純喫茶的店鋪
數量以1986年為高峰，之後持續減
少。

◈ 溜冰鞋

1970～80年代，由於運動節
目和偶像團體的影響而在兒童
之間流行。4個輪子縱向排列的
稱為「直排輪」。

◈ 黑色電話

所謂轉盤式電話的通稱。手指插進想輸入
的號碼的洞，轉到右下的金屬配件的地
方。如此重複輸入電話號碼。
從1933年發售，直到按鈕式電話興起前
都是家用電話的主流。

◈ 錄音帶

可以錄下聲音和音樂的媒
介。也使用於CD音源的
拷貝，或是廣播播放的錄
音。由於MP3等的普及，
相繼中止生產。

◈ 映像管電視

藉由電子發光產生影像的電
視。在原理上，由於畫面是
曲面，所以產品有縱深。寬
高比是4：3。從1953年電
視播放開始，傳統播放用的
電視在家庭中廣為使用。
2011年完全轉移成數位無線
電視後便消失了。

◈ 駄菓子

給小孩吃的便宜點心。
反義詞是高級的「上菓
子」。在昭和時期全日
本都有駄菓子屋，不過
由於超商等的興起，店
鋪數量減少了。近年
來，可以一邊吃駄菓子
一邊喝酒的酒吧，或是
以駄菓子的包裝盒為主
題的商品等很受歡迎。

昭和復古流行　線條的特徵

◆ 手繪感很重要！

畫出既粗又粗野的線條，各個主題的存在感就會提升。
為了呈現復古風的雜亂感，在手繪風加上許多主題。

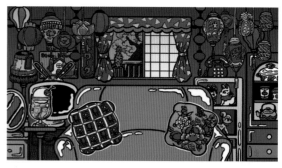

手繪風格既粗又粗野。藉此訊息量提升，畫面整體的印象看起來很
強烈。

◆ 提高密度

要讓人聯想昭和風的商店街和店家，描繪許
多主題也是重點。筆直地畫出建築物等的線
條。作為對比的衣服等物品，則是在手繪風
以柔和的線條描繪。

用白線圍起變成復古的廣告風表現。

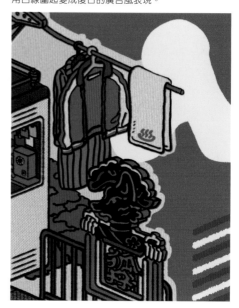

昭和復古流行　配色的特徵

高度經濟成長期～昭和末期為止的流行色整理如下。除了1970年代，整體而言鮮明的顏色和清楚的配色是主流。採用當時的流行色，也是「新復古風」的一種表現。

◆ 1950年代

電影模式

電影模式是從1950年代的電影受到影響的時尚。從當時的電影《紅鞋》和《紅與黑》開始流行。紅與黑這2種顏色的組合。

維他命色調

也稱作VC色調、維他命C色調的色調。採用令人聯想到檸檬、萊姆和維他命C的水果的色調。色彩清爽鮮豔的時尚一度流行。

晨曦藍星

美國電影《痴鳳啼痕》的主角辰星所穿的淡藍色禮服。由此受到影響的時尚開始流行。是一種電影模式。

◆ 1960年代

果子露色調

1960年代的日本處於高度經濟成長期。稱為活動顏色的流行色出現了。「甘甜冰涼」的柔和風格的果子露色調，作為女裝顏色開始流行。

三色旗顏色

「tricolore」在法語是表示「3色」的詞語。所謂三色旗顏色，正如其名，是指完全不同的3種顏色的組合。大多表示法國國旗的藍、白、紅這3色。

迷幻感配色

所謂迷幻，是指毒品、幻覺的詞語。1950年代末期，發生了「男性時尚重回色彩」的孔雀革命。當時流行的是以螢光色為主的迷幻感配色。

◆ 1970年代

自然色

1970年代的色調從60年代突然一變。變成自然、健康志向。轉向米白色、象牙色或生成色等樸素的淡色。所謂的自然色逐漸變成主流。

大地色

相對於淡淡的自然色，棕色系的深色的搭配稱作「大地色」，也就是Earth Color。相對於60年代的原色調，令人感受到自然的色調興起了。

卡其色／橄欖色系

大地色的類型變化。令人聯想到植物的卡其色／橄欖色也是自然系的顏色。自然色也跨足室內裝飾，仍然擁有超強人氣。

◆ 1980年代

黑白色調

經由東京展演，席捲80年代時尚界的色調。主流是受到科技風潮的高科技風格。受到人工的、洗鍊的印象，不僅室內裝飾，而且也經常用於家電。

柔和色調

由粉紅色、奶油色、天藍色等構成的柔和色調的顏色。以中學生為主開始流行。不只時尚，和黑白色調一樣，也被家電採用。

生態顏色

以淺褐色為主的低彩度，自然系的色彩。在時尚、室內裝飾等領域引起稱為「第二次自然色風潮」的流行，並且直至今日。

精品店的聖地／竹下通

◆ 如今被重新評價的「幻想」

所謂「fancy」，原本是具有「裝飾的」或「幻想的」等意思的英語單詞。在日本一般是指少女嗜好——緞帶或荷葉邊等可愛的裝飾，或是向低年齡層推出的角色……這種世界觀就稱為「幻想」。

販售以這種「幻想」為世界觀的商品的店鋪，稱為「精品店」。1980年代～90年代，在原宿／竹下通有許多精品店。由於可以買到便宜可愛的裝飾品，尤其博得中小學生支持。在閃亮亮的店裡，對商品看得入迷，忘了時間……想必是不少人的經驗。

不久幻想風潮告一段落，過去知名的精品店，如今許多都關門大吉。然而，曾經被幻想的世界觀吸引的孩子們長大成人，由於「懷念過去的兒童時代＝復古」的邏輯，幻想文化開始被重新評價。那時的「kawaii（可愛）」現在成為世界共通語言。曾經走在可愛文化前端的幻想，在這一點也受到萬眾矚目。

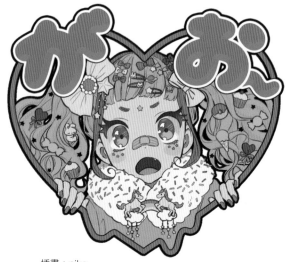

插畫：nika
《嘎喔～》2017／首次亮相：活動「藝術設計年會vol.46」

POINT

「夢幻可愛」與幻想

「夢幻可愛」是在2010年代後半登場的文化之一。
這是「像作夢般可愛」的簡稱，被歸類在原宿系的時尚類型，配色為淡淡的柔和色調等，和幻想文化有共通的部分，因此有時被同等看待。不過幻想文化愛好者未必喜歡「夢幻可愛」。
幻想文化也會使用生動顏色等柔和色調以外的顏色。並且硬要說的話，特色在於線條的畫法等筆觸。相對於此，「夢幻可愛」可以說一定是使用柔和色調。比起

線條的畫法更是把重點擺在配色。
此外，還有以「夢幻可愛」為基本衍生的「病態可愛」。它的特色是除了刀具以外，還使用武器、藥錠或注射器類的醫療用品等，作為反映現代人內心黑暗的主題。另外，配色除了柔和色調，也經常使用黑色。
2023年現在，「夢幻可愛」變成「量產型」，「病態可愛」變成「地雷型」，分別進化成不同的類型。

80年代幻想　線條的特徵

◆ 藉由線條中斷或強弱呈現自然感

80年代幻想是以色調一致的感覺，和幼兒般的印象很可愛的畫面所構成。為了統一成具有獨特氣氛的插畫，以線條中斷，或線條強弱表現自然感。

頭髮的高光不畫線條。另一方面，藉由孟菲斯風格（p.58）的裝飾，或眼眸的高光確實畫出輪廓，在線條的粗細加上強弱。幻想的角色主題是用粗線稍微呈現孩子氣。同時眼鏡使用細線，以細膩的感覺引人注目。

用較粗的線畫出手指，線條沒有完全連接。線條中斷表現自然感。

插畫：nika　《熊熊飛出注意part.3》2016／原創作品

◆ 用平緩的線條
表現傳統手繪感

右邊的插畫實際上是用壓克力顏料和彩色鉛筆描繪的作品。在數位插畫用密度低的鉛筆類線條描繪，也能表現傳統手繪風的質感。

在數位插畫讓線稿粗一點，就能畫出下述般具有傳統手繪感的插畫。

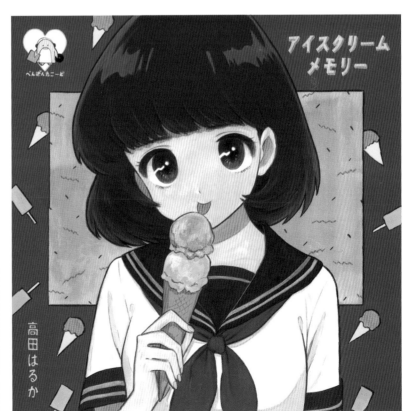

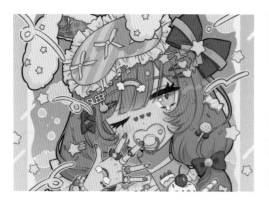

80年代幻想的插畫，整體用柔和色調統一的繪畫很常見。這些作品有種裝飾的印象。
然而，使用帶有一點藍色的粉紅色，就會完成調和的藍色系柔和印象。此外包含裝飾品在內，幻想商品的特色是也經常利用「色調柔和，形狀圓潤」等可愛感。

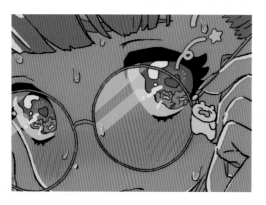

有點懷舊的胡椒薄荷綠。這在80年代的幻想插畫中是必有顏色。和紫色或粉紅色搭配，就會變成更流行的印象。
如此在柔和色調搭配深色，會更加襯托柔和的部分。並且，插畫整體看起來更俐落。豐富多彩的眼眸塗滿顏色也是特色。星星、心形和圓眼鏡都是80年代插畫的必需品。

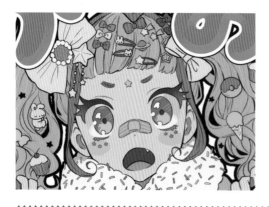

淡紫色、粉紅色和胡椒薄荷綠等配色，是象徵80年代的幻想顏色。這些明亮的色調加上奶油黃等淡色。藉此產生更流行的節奏。
此外豐富多彩的OK繃、喜感的感情和圓滾滾的手寫風框線文字，也是令人感到80年代的手法之一。糖果和冰淇淋等小東西也用柔和色調統一。

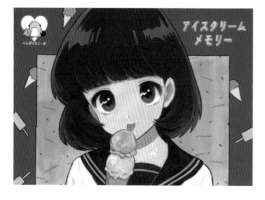

說到幻想，可愛、容易親近，明亮的柔和色調正是基本。因此毛髮等深色的面積比率變大時，在背景色和小東西等使用淡色，取得整體的平衡。
這個時代的插畫比起米灰色或粉米色等細微差別的顏色，傾向於更喜愛藍色或粉紅色等清爽純潔的顏色組合。

Chapter2

描繪復古文化

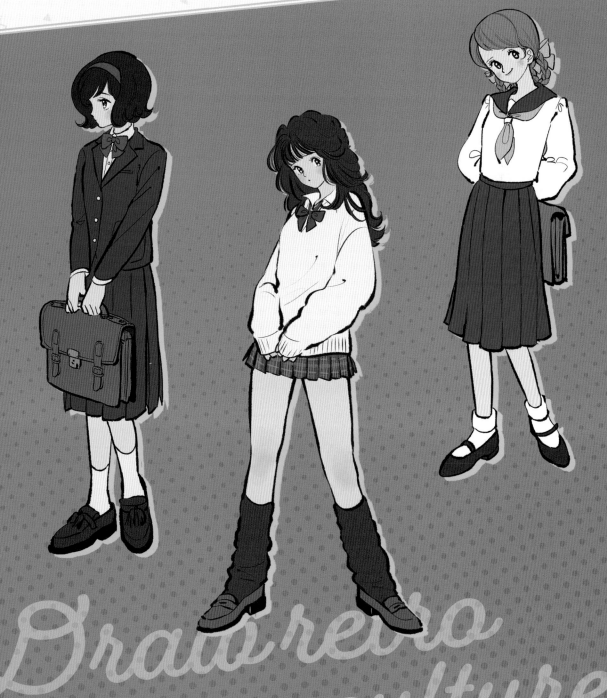

Draw retro culture

身體的畫法

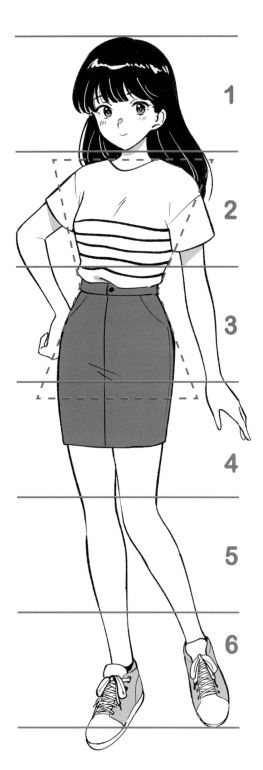

1
2
3
4
5
6

◆ 苗條、感覺簡化的6頭身

◀ 新復古風感覺的角色，儘管以經過簡化的6頭身為主流，不過特色是苗條細長的手腳。80年代流行緊身衣風潮和時尚風潮。因此，在動畫和漫畫等角色產業也是由身材苗條的人作為角色原型。

頭身的臂腿不要太過寫實，身體的線條均等，就會有簡單的印象。相反地讓軀幹的凹凸清楚，肩膀和臀部要寬一點。腹部和腰部細一點，就能完成80年代角色風格的俐落輪廓。

◆ 手掌

▲ 基本上，將手掌畫得柔軟是標準。張開手掌時向後彎也是很有特色的表現。80年代是美甲文化在日本流行的時期。用鮮豔一點的顏色塗指甲，就能顯現出80年代的好景氣與流行的印象。

以辣妹和原宿系等作為主題描繪時，除了美甲，還有戒指、鍊子、裝飾品類等容易裝飾的配件。

臉部的畫法

塞滿80年代動畫與漫畫的要素，新復古風的基本容貌。男女的眼睛都小一點。
瀏海輕柔，而且分量多。整體以簡單的容貌描繪。

◈ 男生

頭髮畫得很輕柔。
比頭部的線條還要大。

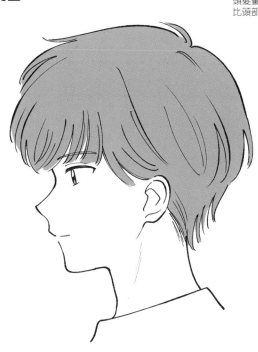
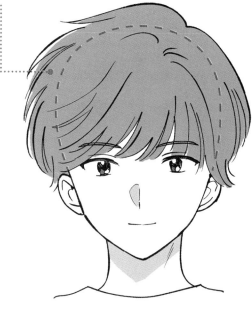

◈ 女生

鼻子緊縮
高一點。

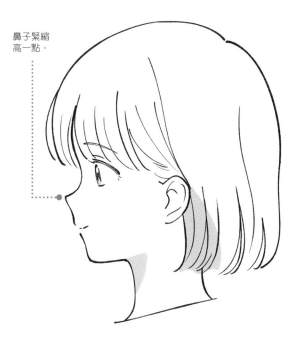
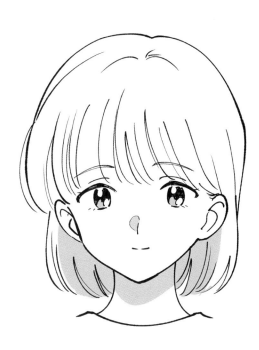

表情的畫法

◆ 喜悅

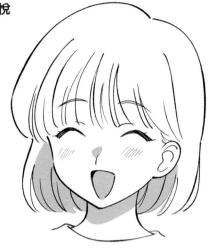

笑咪咪的笑容。眼睛閉成半圓形,笑容滿面的形狀。嘴巴張大變成三角形,有種喜感的印象。眉毛有點下垂,稍微離眼睛遠一點描繪,就會變成快樂的印象。

◆ 悲傷

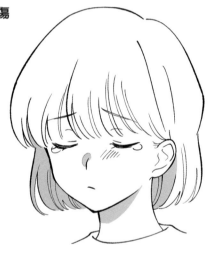

嗚咽的難過表情。眼睛往下,變成淺淺的半圓形。外眼角含著淚珠表現悲傷。眉毛左右不對稱,在內眼角下方附近加上斜線,就能表現出鬱悶的表情和心情。

◆ 驚訝

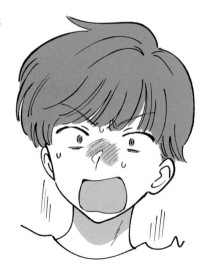

有喜感的吃驚表情。眉毛畫成大大的倒八字形。藉由部位動作的大小,表現驚訝的程度。瞳孔小一點,白眼球大一點,變成可怕的印象。嘴巴畫大一點,蓋住下巴尖端。

COLUMN
新復古風眼睛的畫法

無論現在或以前,「眼睛」都是角色的重點,也是最能呈現創作者個性的部分,同時也是時代的流行最顯著呈現的地方。一起來確認描繪新復古風插畫的創作者們,畫出什麼樣的眼睛吧!

◆ Illustration by 電Q　➡p.66

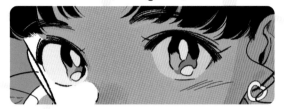

80年代動畫風的眼睛。配置2個清楚的高光。眼睛睜大的睫毛很有特色。

以80年代動畫為基本,瞳孔畫成心形的眼睛。反射與上側的影子是現代版的改編。

◆ Illustration by やべ さわこ　➡p.86

80年代少女漫畫風的眼睛。黑眼珠部分藉由鋼筆畫的細膩線條來表現。

從黑眼珠很難表現高光的漸層。因此,眼睛的閃光是用線條的粗細和多寡來描寫。

◆ Illustration by 中村杏子　➡p.102

藉由線條的粗細呈現出復古筆觸的感覺。眼睛寬且大,是現代形狀的眼睛。

全部用黑色描繪的復古角色風的眼睛。山形的長高光的改編很有特色。

◆ Illustration by nika　➡p.118

現代插畫的眼睛。整體的筆觸和裝飾畫成80年代風,呈現反差。

以「80年代動畫風」為基本的改編。高光變成了特點。有種復古又流行的感覺。

新復古風的時尚

學生服
..

◆ 男生

說到昭和學生服的經典，男生就是立領。進入1980年代後，象徵所謂「不良少年」的變形學生服
十分流行。長制服和文旦褲風格等學生服，在日劇和漫畫的影響下迎接全盛期。

到了80年代後半，學校方面的變形學生服對策和學生服廠商的方向有了改變。配合女生制服改成西
裝外套，男生制服也更新設計，變成西裝外套型。

◆ 女生

假如男生是立領，女生的經典制服就是水手服。不過1986年在東京的學校，西裝外套加上方格花
紋裙子的制服登場了。這是與以往的水手服清楚區別的都會式設計。
這在女學生之間立刻受到矚目，變成大受歡迎的制服。之後西裝外套的制服也擴散開來。到了90年
代中期，凌亂制服大為流行。

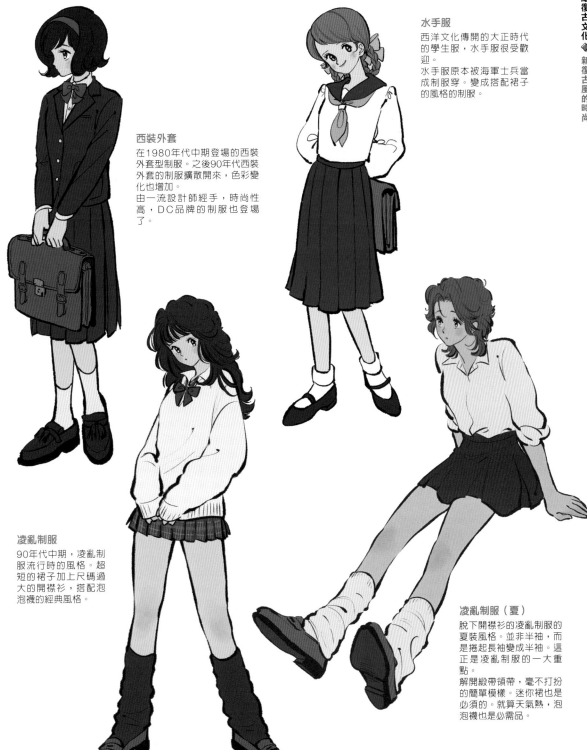

水手服
西洋文化傳開的大正時代
的學生服，水手服很受歡
迎。
水手服原本被海軍士兵當
成制服穿。變成搭配裙子
的風格的制服。

西裝外套
在1980年代中期登場的西裝
外套型制服。之後90年代西裝
外套的制服擴散開來，色彩變
化也增加。
由一流設計師經手，時尚性
高，DC品牌的制服也登場
了。

凌亂制服
90年代中期，凌亂制
服流行時的風格。超
短的裙子加上尺碼過
大的開襟衫，搭配泡
泡襪的經典風格。

凌亂制服（夏）
脫下開襟衫的凌亂制服的
夏裝風格。並非半袖，而
是捲起長袖變成半袖。這
正是凌亂制服的一大重
點。
解開緞帶領帶，毫不打扮
的簡單模樣。迷你裙也是
必須的。就算天氣熱，泡
泡襪也是必需品。

辦公室時尚

◆ **西裝的變遷**

戰後，由於機械發達使大量生產變得可能。辦公室時尚的象徵，西裝也廣為普及。1970年代，男性的西裝特色是整體苗條，直線的箱型風格。

進入泡沫經濟期之後，男性的西裝以寬舒的形式為主流。相反地女性方面，活用體型，合身的衣服開始流行。以下將解說男女有著完全相反的特色，日本整體充滿活力的「泡沫經濟期的辦公室時尚」。

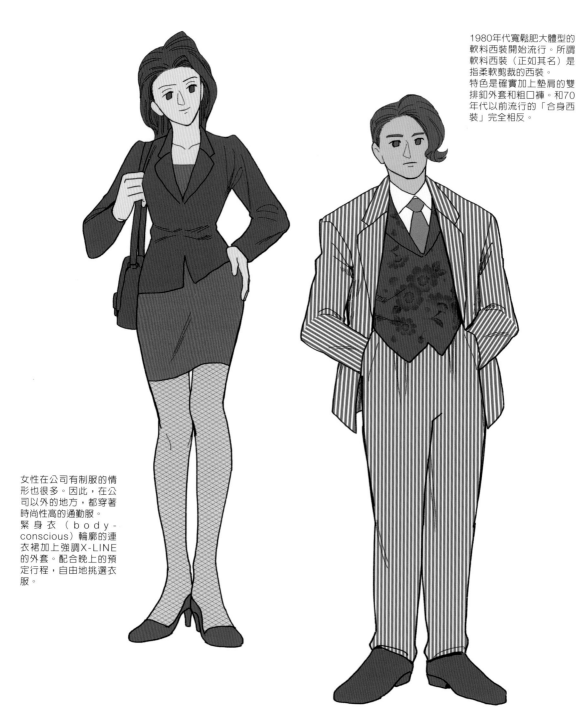

1980年代寬鬆肥大體型的軟料西裝開始流行。所謂軟料西裝（正如其名）是指柔軟剪裁的西裝。

特色是確實加上墊肩的雙排釦外套和粗口褲。和70年代以前流行的「合身西裝」完全相反。

女性在公司有制服的情形也很多。因此，在公司以外的地方，都穿著時尚性高的通勤服。

緊身衣（body-conscious）輪廓的連衣裙加上強調X-LINE的外套。配合晚上的預定行程，自由地挑選衣服。

女性時尚

◆ 發掘廣泛懷念感的新復古風時尚

老舊與全新,以及懷念與嶄新。相反的2個要素組合,正是「新復古風」的特徵。並且新復古風挖出的「懷舊的東西」,是不分時代的。

從1920年代到2000年——在本節,將解說挖出廣泛時代的新復古風的女性時尚代表例子。

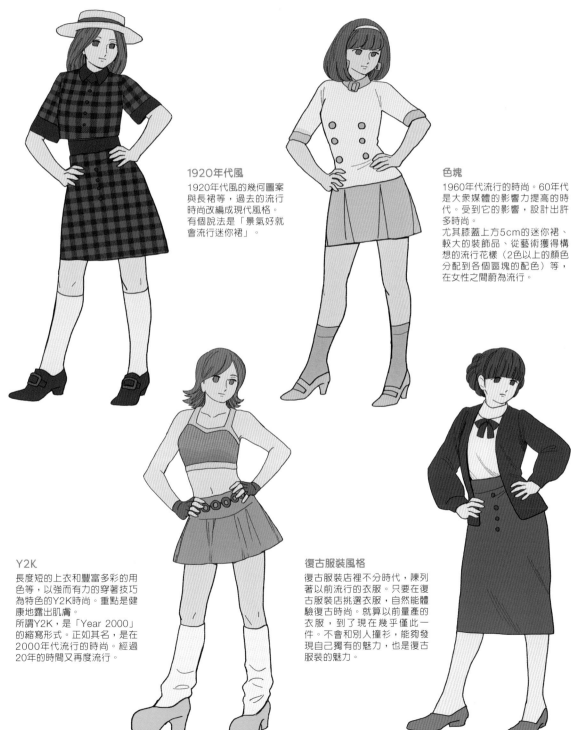

1920年代風

1920年代風的幾何圖案與長裙等,過去的流行時尚改編成現代風格。有個說法是「景氣好就會流行迷你裙」。

色塊

1960年代流行的時尚。60年代是大眾媒體的影響力提高的時代。受到它的影響,設計出許多時尚。
尤其膝蓋上方5cm的迷你裙、較大的裝飾品、從藝術獲得構想的流行花樣(2色以上的顏色分配到各個區塊的配色)等,在女性之間蔚為流行。

Y2K

長度短的上衣和豐富多彩的用色等,以強而有力的穿著技巧為特色的Y2K時尚。重點是健康地露出肌膚。
所謂Y2K,是「Year 2000」的縮寫形式。正如其名,是在2000年代流行的時尚。經過20年的時間又再度流行。

復古服裝風格

復古服裝店裡不分時代,陳列著以前流行的衣服。只要在復古服裝店挑選衣服,自然能體驗復古時尚。就算以前量產的衣服,到了現在幾乎僅此一件。不會和別人撞衫,能夠發現自己獨有的魅力,也是復古服裝的魅力。

孟菲斯風格

◆ 設計師集團孟菲斯的強烈影響

所謂孟菲斯風格,是在1981年以義大利建築師埃托雷·索特薩斯為主組成的設計師集團「孟菲斯」所提出的設計。或者是,指受到他們強烈影響的設計群。特色是幾何圖案、線條、生動的顏色等具未來感的流行設計。

它對80年代日本的時尚、音樂、室內裝飾等各種事物造成影響。在現代的復古復興風潮是再次受到矚目的設計之一。

碎花

在五彩或黑白色調的質地上撒花等,對比強烈的顏色和花樣受到喜愛。不只時尚,也用於室內裝飾。

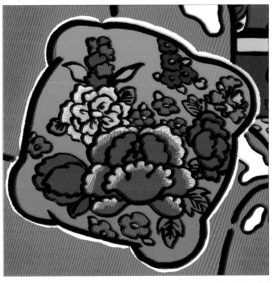

排列成瓷磚狀的復古花朵的式樣。不只花瓣四周,連莖和葉子也經常畫出來。

巨大大膽的碎花設計。這幅插畫中不輸布料的顏色鮮豔的牡丹很有特色。

日本花紋圖樣

以昭和前期以前為主題時特別有效。因為容易偏向「日本風格」印象,所以必須注意這點。

◆ 方格花紋

◆ 青海波

◆ 龜甲

◆ 箭羽紋

◆ 紗綾形

◆ 唐草紋

◆ 三崩

◆ 麻葉

瓷磚花樣

四方形連接的風格。有線條圖案風、瓷磚風、格子花紋、菱形格子等。鋪在插畫的地上（背景）就
會變成復古的感覺。

其他

點陣、檸檬、幾何圖案等復古式樣。讓主題的尺寸變大，或是提高密度，變成較暗的色調，藉此呈現變化。另外，鋪在地上的顏色換成白色或米色色調，就能表現出復古華麗的感覺。

新復古風的背景

加入復古期的流行

為了畫出新復古風的插畫，將配合復古時代流行的主題加進背景非常重要。一起來看看配合想描繪的類型，畫了哪些物品吧！

◆ 象徵時代的昭和主題

背景塞滿了象徵昭和一般家庭的主題。如天線電視、黑色電話、日本式衣櫃等。畫出了在現代只有在老舊房屋才看得到的復古家具。

紀念品燈籠、抱枕和當時流行的奶油蘇打汽水等，加進那個時代很時髦的流行，就會一口氣增加生活感。

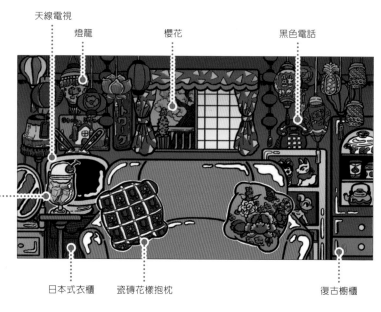

天線電視
燈籠
櫻花
黑色電話
奶油蘇打汽水
日本式衣櫃
瓷磚花樣抱枕
復古櫥櫃

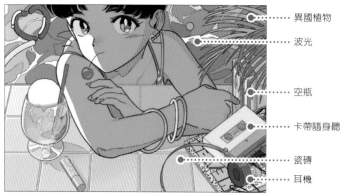

異國植物
波光
空瓶
卡帶隨身聽
瓷磚
耳機

◆ 城市✕異國

背景向孟菲斯※的作品致敬。近代的游泳池的瓷磚，和清楚波光營造出異國氣氛。

瓷磚上放了卡帶隨身聽和耳機等，對80年代的年輕人颳起新旋風的物品。藉此表現出有點豐富酷帥的感覺。

◆ 70年代宇宙史詩風

1970年在大阪舉辦萬國博覽會，科幻主題令人聯想到「日本對於宇宙高度關注」。將流星或月球等，可以想像宇宙的物品加進背景，就能表現輕度的科幻風氛圍。

搭配光線槍這種物品，就能更加淺顯易懂地表現復古的宇宙史詩風格。

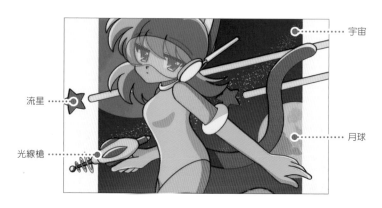

宇宙
流星
月球
光線槍

※80年代的設計風格。在義大利米蘭組成的設計集團的作品群。

霓虹燈

夜晚都市的代名詞——就是霓虹燈招牌。這是稱為氖管的氣體放電管，通常使用氖氣和氬氣等。它會發出獨特的光芒。這鮮豔的光芒在LED（發光二極管）普及的現在，仍不停地吸引人們。

在都市或鬧區等人潮聚集的地方，霓虹燈也很密集。由於這一面，有個詞語「霓虹街」就是鬧區的意思。人潮和建築物密集的鬧區非常雜亂。並且發出具有妖豔魅力的無數霓虹光。充滿活力的夜間都市的景觀，令人想起處於高度經濟成長期的時代。

◆ 霓虹燈的表現

背景是黑色。用生動顏色描繪光芒，表現不輸暗色的色彩強度。霓虹輪廓的主線外側配置較細的粉紅色。這能表現光芒的偏移感。

說到霓虹燈，就令人聯想到夜晚。不過刻意擺在明亮的情境中，也能發揮獨特的存在感。顏色接近螢光色，用像是玻璃管的影子和高光表現霓虹燈風格。

◆ 霓虹燈標誌的做法

介紹在專欄頁面使用的霓虹燈標誌的製作過程。

這個標誌是用Adobe InDesign製作。但是，假如是Photoshop或CLIP STUDIO PAINT等「可以在圖層設定合成模式的軟體」，同樣也可以製作。請務必利用平時使用的繪圖軟體製作看看！

鋪上較暗的背景，用白色打出想要當成標誌的文字。使用較粗的字體，鑲邊的步驟就會容易進行。這次使用「Dazzle Unicase」的Bold。

在❶輸入的文字鑲邊。假如使用的軟體是Illustrator或InDesign，更換上色和線條後，就能對文字鑲邊。

製作最接近管子的部分的光彩。使用生動的顏色，暈色寬度設定為1mm。這次使用螢光粉（#e50073）。

表現霓虹燈發光的範圍。在❸的上面製作不透明度50%，暈色寬度2.5mm的光彩。和❸同樣使用生動的顏色。

由於光芒不夠完美，所以再加亮1個階段。複製❶，配置在❹的下面。這裡也和❸與❹一樣用生動的顏色增添色彩。

把在❺製作的螢光粉的文字設定為「螢幕」，施加暈色。暈色寬度設定為3mm。

在兩邊畫出裝飾線，加上和❶～❻同樣的效果便完成。

依個人喜好，讓文字鑲邊的線條中斷，就更能表現出「霓虹燈」風格。

描繪「新復古風」插畫

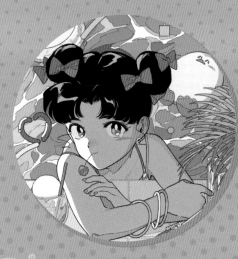

Draw a 'new retro' illustration

插畫資料

城市流行（p.38）的封套般，以高彩度令人感受到夏天的插畫。背後的企鵝和裝飾是以幻想的筆觸描繪。

◆ 這幅插畫的畫風分布

Illustrator Comment

我想畫出乍看之下能感受到夏日風格的插畫，便以夏天的水邊和泳池邊為主題盡情想像。顏色也是挑選有活力、明亮的色彩。描繪隨身聽和奶油蘇打汽水等復古的物品感覺很開心。企鵝是在草圖階段想到加上去的，不過變成了不錯的強調重點。

使用的筆＋筆刷

使用軟體：CLIP STUDIO TABMATE

[G筆]
筆刷尺寸10.0，不透明度100%，以「一般」使用合成模式。「紙質」、「水彩界線」並未設定。

[鉛筆]
筆刷尺寸配合描繪的線條調整。不透明度100%，合成模式為「一般」。

彩色草圖 ◆ 藉由大幅草圖掌握印象

製作草圖插畫

以「80～90年代的夏天」為主題製作草圖。以本書的封面為引子。封面上有書籍名稱等文字訊息。記住這點，一開始角色就映入眼簾的簡單插畫（❶）比較好。

不過也製作了加上外框和裝飾的式樣（❷）作為備案之一。最後，方案❷被採用作為封面。

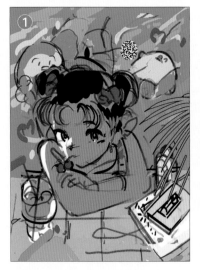 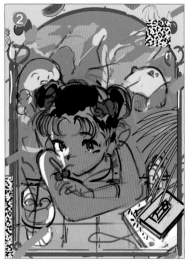

彩色草圖 ◆ 最終印象在此成形

一邊區分圖層一邊描繪草圖

一邊重疊圖層，一邊描繪草圖。在1張圖層大致描繪大幅草圖。

不過，從這裡開始要區分圖層。大致將圖層區分為「葉子」、「小配件類」、「人物與泳池邊的瓷磚」、「游泳池的水」。在彩色草圖的階段決定插畫最終的印象。朝著這個目標描繪細微部分。即使有部分修正，也依照決定的印象進行修正，因此不會破壞插畫整體的氣氛。

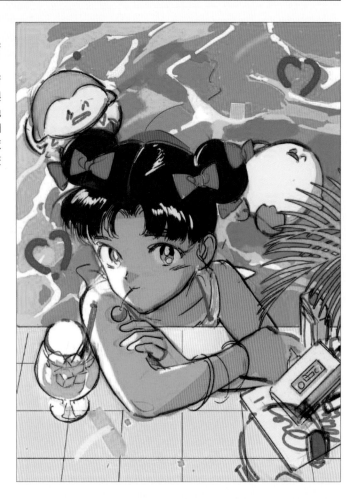

藉由圖層效果著色（圖層顏色）

製作這幅插畫時，要活用[**圖層效果**]的功能。在此以「葉子」的畫法為例，解說活用的圖層效果。

「葉子」是由底色、影子、高光這3色所構成。依每種顏色製作3個圖層。首先使用黑色（#000000），在3個圖層描繪葉子**Ⓐ**。然後操作各個[**圖層顏色**]著色**Ⓑ**。

[**圖層顏色**]是可以對圖層內的描繪部分統一變更顏色的功能。如同這幅插畫，<u>如果是很多塗滿的插畫，顏色的搭配就很重要</u>。[**圖層顏色**]能夠統一變更圖層內的描繪部分的顏色，這在調整顏色時非常方便（[**圖層顏色**]具體的操作方法將會在下方的POINT解說）。

◀ 設定圖層顏色的圖層，會顯示如左圖般的圖示。

在葉子加上輪廓（界線效果）

接著是在插圖加上邊緣的[**界線效果**]的功能。描繪「葉子」的圖層整理成一個資料夾。在選擇這個資料夾的狀態下，將[**圖層屬性**]的[**界線效果**]開啟。如此一來資料夾內的圖層的描繪範圍就會形成邊緣**Ⓒ**。

邊緣的粗細可以調整。因為初期值是3pt，所以調整成剛剛好的粗細。這次調成6pt。

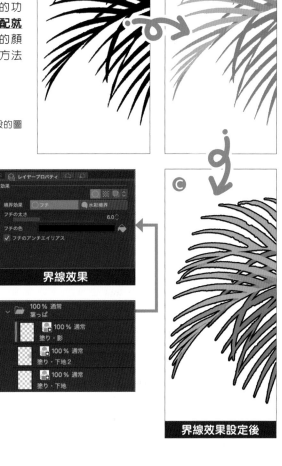

圖層顏色設定前 Ⓐ
圖層顏色設定後 Ⓑ

Ⓒ

界線效果

界線效果設定後

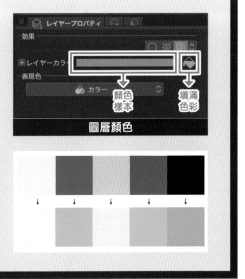

POINT

活用圖層顏色

圖層顏色

從[**圖層屬性**]選擇[**圖層顏色**]，就會顯示右上圖的操作畫面。點擊顏色樣本，就會顯示顏色調色盤（或是色相環）。選擇喜歡的顏色，點擊旁邊的填滿色彩後，就會變成圖層內的描繪範圍所選的顏色。

這時，並非單純地填滿所選的顏色，而是如右下圖般，顏色也會配合描繪的濃淡而改變。因此，即使是畫了影子與高光的圖層也能活用。

線稿 ◆ 藉由 [鉛筆] 呈現瓷磚的手繪感

畫出瓷磚的線稿，塗底

結合畫好草圖的圖層。在上面建立線稿用的「一般」圖層。降低草圖圖層的不透明度，把變淡的草圖當成指引畫出線稿。線稿的製作是使用[鉛筆]工具。[線稿]圖層完成後，在下面建立塗底用的「一般」圖層。用[油漆桶]工具塗滿瓷磚。因為不想讓瓷磚太顯眼，所以用[鉛筆]描繪，而不是[G筆]。

瓷磚
#ffe0ee

線稿 ◆ 頭髮的髮際線和後面短髮很重要

描繪角色的線稿

和瓷磚相同，也把草圖當底層畫角色的線稿。因為頭髮的緞帶和裝飾品面積很小，所以之後再處理。因此這時暫且無視，繼續進行。頭髮部分的線稿分成其他圖層。之後在修正髮型時會很方便。

頭髮在這個階段用黑色塗滿。然後加上從耳朵露出的後面短髮。也描繪從額頭的髮際線長出的頭髮。訣竅是從瀏海的輪廓到額頭，畫出平行平緩的弧線。藉由描繪髮際線，在瀏海呈現圓弧。處理時用1種顏色塗黑減輕頭髮的厚重感，看起來就很輕盈。

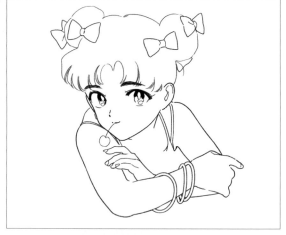

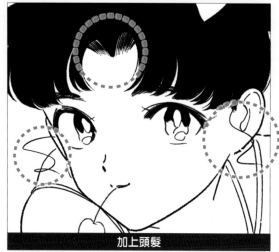

加上頭髮

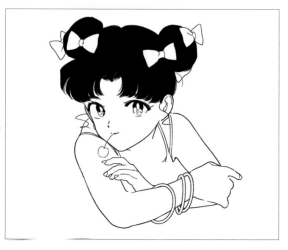

製作手臂裝飾品的線稿

利用在p.69解說的[**界線效果**]製作手臂裝飾品的線稿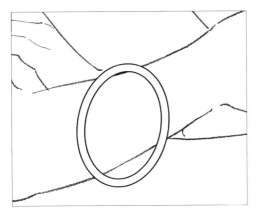。首先建立新資料夾。在裡面建立畫裝飾品用的新的[**一般**]圖層。選擇資料夾從[**圖層屬性**]開啟[**界線效果**]。邊緣的粗細維持初期值3pt。

從[**圖形**]工具選擇[**橢圓**]輔助工具。描繪色設為白色（#ffffff），在手臂上畫出橢圓。這時開啟[**確定後調整角度**]。如此一來，拖曳描繪圖形後，就能變更圖形的角度。之後再摸索剛剛好的角度。

界線效果

[**橢圓**]輔助工具

描線改成手繪風

利用[**自由選擇**]工具選擇裝飾品輪廓線的內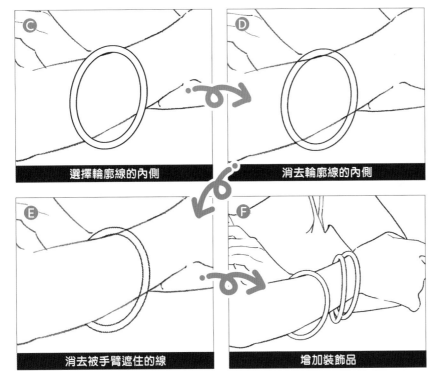。從選單選擇[**消去選擇範圍**]，輪廓線的內側就會消去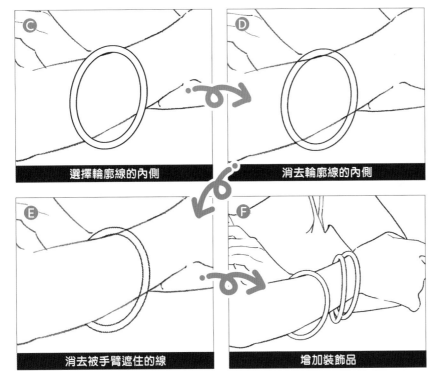。隱藏在輪廓線內側的手臂的線稿便顯現了。被手臂遮住的部分的輪廓線也用相同方法消去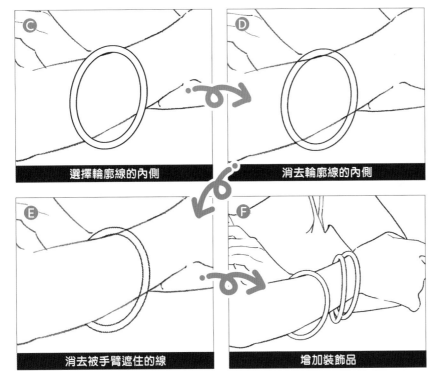。

最後將[**圖層屬性**]的[**網點**]開啟（右下）。描線被點陣取代，變成手繪風的線條。如此裝飾品的線稿便完成。

依相同要領，再製作2個裝飾品的線稿。最後，裝飾品的線稿圖層與角色的線稿圖層結合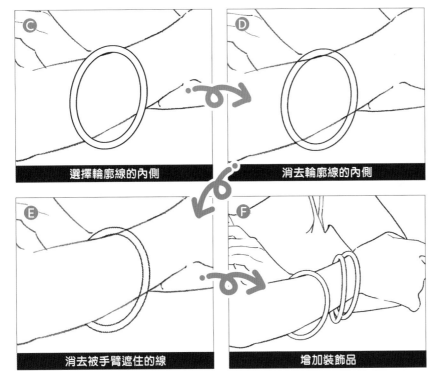。

選擇輪廓線的內側

消去輪廓線的內側

消去被手臂遮住的線

增加裝飾品

▼[**網點**]效果。將圖層內的描線和上色轉換成網點（黑白網點）。和一般的網點同樣也可以變更線數、角度和花樣等。

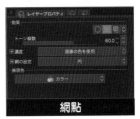

網點

活用圖層顏色

在線稿圖層底下建立「一般」圖層，肌膚塗底。和
p.69同樣利用「圖層顏色」功能著色。因此描繪色的
設定全都是黑色（#000000）（之後的著色，基本上
[圖層顏色]的設定關閉後，全都會變成塗黑）。

[圖層顏色]即使在著色前預先設定也行。最初設定
[圖層顏色]之後，之後描繪的線條和上色，都能自動
轉換成設定的顏色。
這時眼睛、泳裝和裝飾品可以上色。由於這次是之後
才要上色，所以在這個階段不作顏色區分。藉由上色
會讓肌膚有立體感。

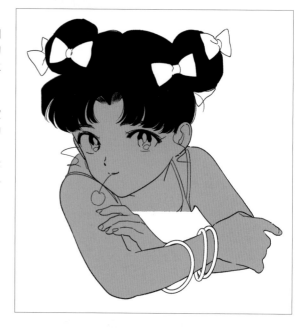

 肌膚
#ffadd5

眼睛上色

細微的部位也是設定[圖層顏色]著色。
眼睛部分分成「白眼球」、「虹彩」、「高光」上色。在虹彩塗上綠色。因此，在白眼球塗底時也
稍微加進綠色。讓顏色呈現統一感，並且融合。

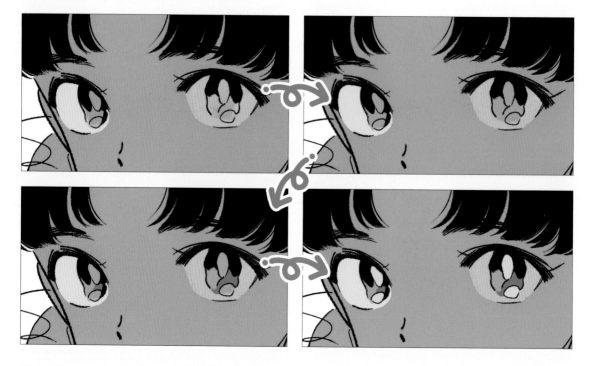

藉由不同顏色區分圖層

裝飾品並非依每個小配件,而是依每種顏色區分圖層。像是「緞帶、櫻桃、泳裝的紅色部分」、「泳裝的綠色部分、綠色的裝飾品」……等。基本上是依每種顏色進行上色作業,因此先依每種顏色區分,變換圖層的工夫減少,作業就會容易進行。在塗底的階段,感覺耳邊很冷清。因此加上心形的耳環。在這個階段只有黃色的塗底。線稿之後再加上去。

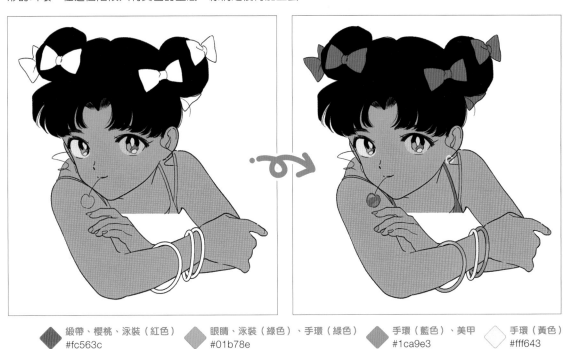

◆ 緞帶、櫻桃、泳裝(紅色)
#fc563c

◆ 眼睛、泳裝(綠色)、手環(綠色)
#01b78e

◆ 手環(藍色)、美甲
#1ca9e3

◇ 手環(黃色)
#fff643

高光和影子上色

在肌膚的塗底圖層上建立新的「一般」圖層,剪取「塗底」圖層。將[圖層顏色]設定成白色,在肌膚畫上高光。同樣地追加新的「一般」圖層,在肌膚和緞帶塗上影子。於是產生光影的對比。人物與小配件便會清楚地浮現。

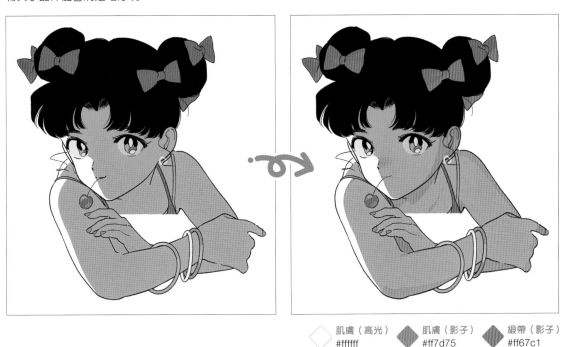

◇ 肌膚(高光)
#ffffff

◆ 肌膚(影子)
#ff7d75

◆ 緞帶(影子)
#ff67c1

重新描繪葉子

利用 [**界線效果**] 製作的輪廓線看起來稍微浮現。因此用 [**鉛筆**] 工具重新描繪葉子的線稿。在線稿的階段，決定加上高光的位置。也描繪高光的輪廓線。線稿完成後，在線稿圖層底下建立新的「一般」圖層，藉由 [**圖層顏色**] 選擇綠色。

然後用 [**G筆**] 將葉子塗滿。下側的葉子也以同樣的步驟塗滿。但是，這邊將 [**圖層顏色**] 設定為暗一點的綠色。這是因為上面葉子的影子落下。

在葉子的塗底圖層上建立「一般」圖層，剪取「塗底」圖層。[**圖層顏色**] 設定之後，描繪影子和高光。

描繪游泳池水

修改游泳池水的部分，讓它完成。首先複製描繪游泳池水的部分的草圖圖層。然後修改複製的圖層。利用 [**滴管**] 工具一面抽取草圖的顏色，一面調整影子、高光和線條的形狀。

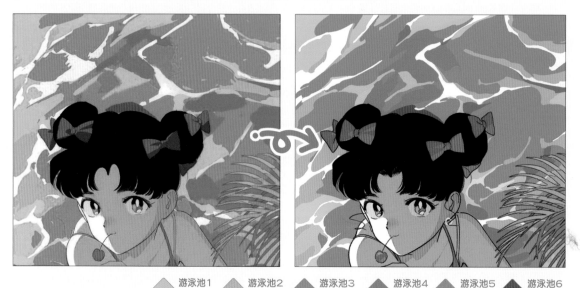

◇ 游泳池1 #5fd0fe	◇ 游泳池2 #47c4fe	◆ 游泳池3 #00a1ef	◆ 游泳池4 #5f97dc	◆ 游泳池5 #9f9fdf	◆ 游泳池6 #6060bf

產生角色的質感

在角色的頭髮描繪天使之環（在頭髮形成的環狀高光）。黑髮沉重的印象變得明亮。此外也能表現有光澤、漂亮的黑髮。
修改睫毛，在臉頰加上斜線。更添女孩的可愛感。在緞帶和肌膚（頸部、腋下、手肘）的影子界線加上線條（參照下方）。影子會增加存在感，畫面會產生層次。

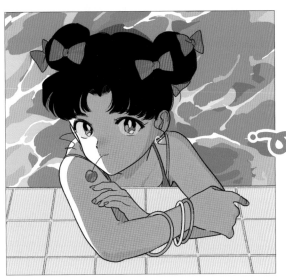
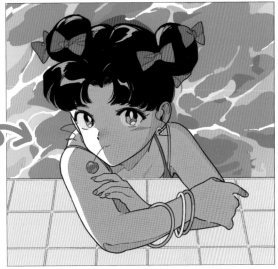

POINT

加上筆觸

在插畫的各個地方加上傳統畫筆的手繪風筆觸。這能緩和「數位插畫計算過的質感」。並且，可以強烈地突顯復古的感覺。

◀臉頰的斜線。表示臉頰的紅潤與圓弧。在日本漫畫與動畫中常見的記號表現。在90年代特別流行。

▲在落在脖子上的影子加上輪廓。在脖子下方落下深影。不過影色過深，在畫面的表現就會變得太強烈。用輪廓線不經意地表現影子的深度。

▶手肘在人體中是特別硬的部位。這裡也用輪廓線不經意地表現手肘的硬度。這是為了不破壞女孩的可愛感和柔和感。

描繪企鵝

企鵝也以同樣步驟描繪。

第1隻企鵝畫完後，將這個圖層整理成資料夾並複製。著色不能沿用。不過，藉由沿用[**圖層顏色**]的顏色設定，可以用完全相同的顏色著色。這是利用[**圖層顏色**]著色的優點之一。

企鵝1
#d9fff3

企鵝2
#4fc1d4

企鵝3
#f98b74

游泳圈
#f0eb7b

企鵝的圖層

描繪游泳圈

游泳圈塗底，不透明度降到60％。藉此可以表現塑膠游泳圈透明的質感。游泳圈圖案的著色使用2個圖層。這是為了表現圖案的濃淡。

圖案
#ffcae4

圖案（影子）
#fea2d9

・企鵝・

說到昭和期的人氣企鵝角色，就是帕皮企鵝。這是由美術監督戶田正壽和插畫家彥根範夫所創造的。這個角色因為出現在1983年播放的三得利的「CAN啤酒」廣告而大受歡迎。在85年，也製作了以他們為主角的戲院用動畫《企鵝記憶幸福故事》。

瓷磚 ◆ 用顯眼的顏色檢查細節

描繪瓷磚

在瓷磚溝縫部分畫上顏色。建立新的「一般」圖層，開啟 [圖層顏色]。在這個階段，**顏色設定刻意用顯眼的顏色**。如此一來，未上色或凸出的部分就會變得容易理解。

使用 [填滿] 工具，溝縫上色。線稿中斷沒辦法塗滿時，使用 [圖形] 工具的 [直線] 輔助工具上色也行。溝縫塗完顏色後，最後將 [圖層顏色] 的顏色設定變更為水藍色（#d2f7f9）。

刻意用顯眼的顏色。

◇ 瓷磚溝縫
#d2f7f9

物品 ◆ 把左右對稱物畫好的方法

描繪奶油蘇打汽水

建立新的「一般」圖層，畫出線稿。使用 [尺規] 工具的 [對稱尺規] 輔助工具描繪奶油蘇打汽水的玻璃杯。以 [對稱尺規] 的導引線為中心描繪一邊，在導引線的另一邊就能線對稱地畫出同樣的線（形狀）。就像這個玻璃杯，在描繪左右對稱的物體時是很方便的功能。

畫出玻璃杯的線稿之後，加上冰淇淋、吸管和玻璃杯內冰塊的線稿。首先塗底，接著加上影子和高光。最後用 [噴槍] 工具的 [噴塗] 輔助工具加上碳酸的氣泡。氣泡畫在玻璃杯底部和吸管周圍，就會更加寫實。

· 奶油蘇打汽水和純喫茶 ·

1902年資生堂在銀座的藥局內設置的「Soda Fountain」（現為資生堂PARLOUR銀座總店）提供了「冰淇淋蘇打汽水」。這就是日本的奶油蘇打汽水的起源。另一方面，由於60年咖啡生豆進口自由化，掀起了純喫茶風潮。由於奶油蘇打汽水是純喫茶的人氣菜單，所以奶油蘇打汽水與昭和復古的印象重疊。

描繪雜誌①

畫出雜誌和隨身聽。基本的步驟不變。描線稿,活用[圖層顏色]塗底。
塗底結束後,使用[網點]工具描繪封面的圖案。在中央加上四邊形的框
❶。並且建立新的「一般」圖層,在想貼上網點的部分(雜誌封面的框)
用[填滿]工具塗滿。網點的密度會依照塗滿的顏色改變。因此如果是白色
(#ffffff)或黑色(#000000)以外,用哪種顏色塗滿都可以。用[選擇]
工具選擇塗滿的範圍,從[圖層屬性]施加[網點]效果。將[網點]的[網
格設定]變更為[雜訊],雜訊尺寸設定為160,改變網點顆粒的大小。最
後選擇「選單」➡「圖層」➡「光柵化」(關於光柵化的效果參照p.85)
❷。

描繪雜誌②

在雜誌左邊花樣部分,使用[圖形]工具的[圓]輔助工具加上圓。圓的內
側用[填滿]工具填滿(使用[圖層顏色]功能加上色彩)。圖層的[界線效
果]開啟,用[鉛筆]工具描繪文字❸。另外,雜誌的內框部分用水藍色塗
滿❹。使用[填滿]工具。

描繪隨身聽

在這個階段,畫出隨身聽的細節完成。加上錄音帶內部的捲盤部分等細節
和影子,表現立體感。之後預定加上耳機(畫面中央下方)。因此,在此
也加上連接耳機的線❺。

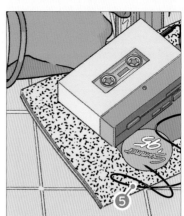

描繪雜誌③

在雜誌封面添加標題❻。這個排版用[直線]工具製作。畫出文字的陰影部
分之後,用[填滿]工具將內側塗滿。最後在封面的內框部分加上花朵,雜
誌封面便完成。

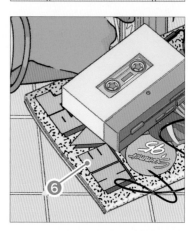

瓷磚收尾

瓷磚也加上高光和影子。藉此表現立體感。在「瓷磚」的「著色」圖層上建立新的「一般」圖層，然後剪取。[**圖層顏色**]設定為粉紅色。因為是影子的顏色，所以設定成比瓷磚底色更深的顏色。每1塊瓷磚上色時都使用[**填滿**]工具。

沿著接縫塗瓷磚邊緣時使用[**直線**]工具。解除[**圖層顏色**]之後，描繪部分變成黑色。塗了哪個部分便一目了然。藉此就能確認未上色或凸出的部分。

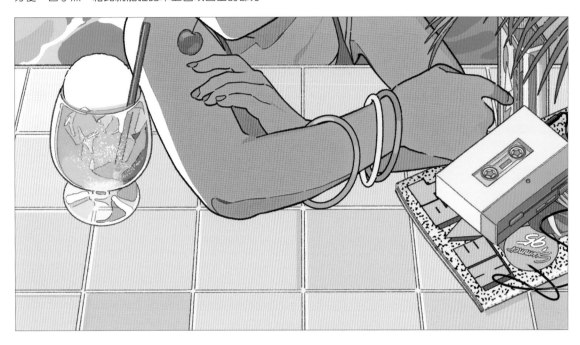

加上耳機和護唇膏

在泳池邊加上耳機和護唇膏。製作新的「一般」圖層，畫出線稿。線稿先運用[**曲線**]工具、[**直線**]工具、[**圖形**]工具的[**圓形**]輔助工具，畫出大略的形狀。然後用[**鉛筆**]工具收尾。

著色也跟之前的步驟相同。用[**彩色圖層**]設定顏色之後再用[**填滿**]工具塗底。之後，重疊「一般」圖層，用[**彩色圖層**]設定顏色，加上影子和高光。此外在護唇膏外殼表面加上圖案。在耳機加上線，像是與隨身聽延伸的線連接（前後相符）般。

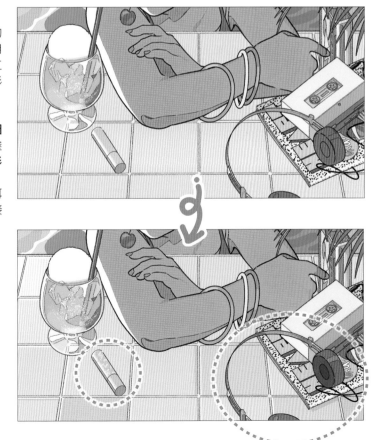

調整質感和光分別描繪影子

添加從小配件和角色落下的影子

在背景的塗底圖層上建立新的「一般」圖層。在新的圖層上，描繪從奶油蘇打汽水和角色落下的影子。奶油蘇打汽水會透過光，因此在影子加上濃淡。在背景的線稿上建立新的「一般」圖層，在影子輪廓的一部分加上線。藉由強調影子的邊緣，表現光的強弱。

另外從隨身聽也添加落在雜誌上的影子。為了表現有點透明的影子，將圖層模式設為「色彩增值」，不透明度調成89%。

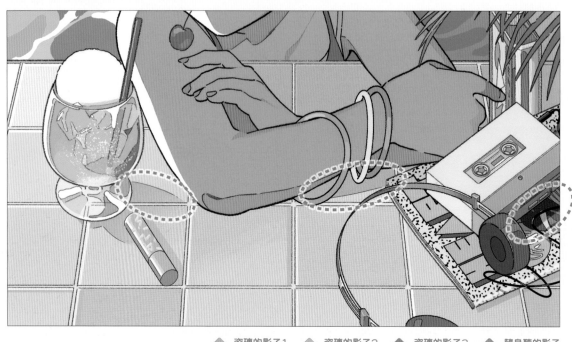

瓷磚的影子1	瓷磚的影子2	瓷磚的影子3	隨身聽的影子
#f4bfd9	#ffc4df	#f48fd9	#1ca9e3

在水面畫出線條

在游泳池水加工。在高光和顏色的界線加上線條。強調水面的搖動和光反射的樣子。水面便會產生動作。

圖案 ◆ 用手繪感強烈的線條加上圖案

描繪圖案

描繪點綴畫面的圖案。建立新資料夾，設定[**界線效果**]。這次線的粗細設定為2pt。這樣在新資料夾裡面建立的新的「一般」圖層上畫的線與面，就會自動製作外框。

在圖案資料夾內，依照心形、線條、四邊形或圓形等每種圖案建立資料夾。在各個資料夾中描繪各種圖案。區分資料夾後，之後調整各種圖案的位置就會變得輕鬆。

圖案的線稿運用[**曲線**]工具、[**直線**]工具、[**圖形**]工具，以及[**對稱尺規**]工具製作。線稿完成後，從線稿圖層的[**圖層屬性**]選擇[**網點**]，將線稿換成網點。從輪廓整齊的線，變成用點陣表現的線條。如此一來，就會變成具有手繪感的線條。最後用[**填滿**]工具將描繪圖案的線稿填滿。

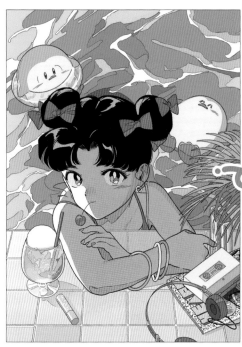

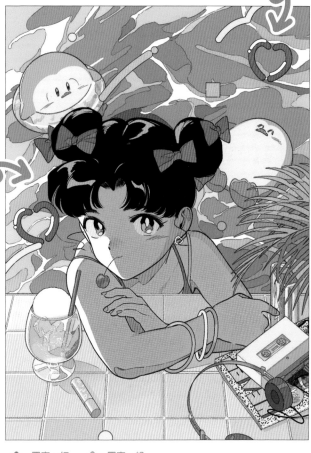

圖案的圖層

◆	圖案・紅 #fc563c	◆	圖案・綠 #01b78e
◆	圖案・橙 #f8c9ae	◆	圖案・桃 #ffcae4
◇	圖案・黃 #fff643		

收尾 ◆ **對細節的考量為作品注入生命**

修改細節

在女孩的泳裝描繪詳細的圖案。配合周圍的圖案，決定用圖形的組合。在眉毛添加高光。高光變成強調色，眉毛產生存在感。如此插畫便完成。

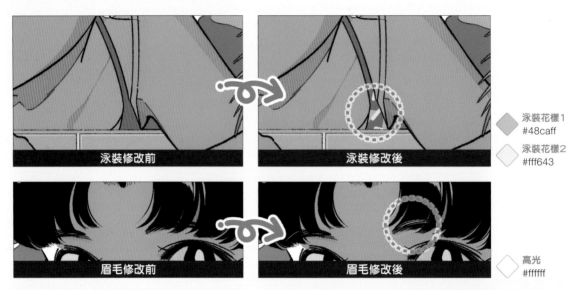

泳裝修改前　　泳裝修改後

眉毛修改前　　眉毛修改後

◇ 泳裝花樣1
#48caff

◇ 泳裝花樣2
#fff643

◇ 高光
#ffffff

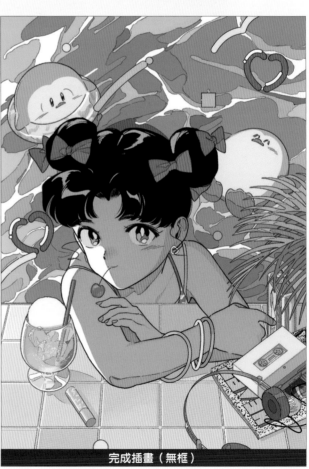

完成插畫（無框）

參照p.4。

畫框 ◆ 外框挑選黃色，明亮顯眼

加上外框

將插畫修改成本書的封面用。具體而言，就是加上外框。產生裝裱的感覺，同時形成配置標題等的空間。這時想像和泳池邊的女孩忽然目光相對的瞬間。想像一下，透過窗戶往外頭一看，和正在游泳的女孩互相凝視……我決定剪取這個場面。乍看之下感覺是長方形外框，因為不知道是窗戶，所以決定畫成半圓拱形般，令人聯想到窗戶的外框形狀。

首先建立新的畫布。複製完成的插畫（p.82）。這時，將圖案、耳機和隨身聽以外的物件都合併。（這3個配件不合併，是為了之後調整位置）。

在新畫布完成黏貼。建立新的「一般」圖層，大致畫出外框的草圖。收進外框裡，調整完成插畫的尺寸和位置。同時，細微調整並未合併圖層的圖案、耳機和隨身聽的位置。

合併畫外框的新資料夾。以草圖為導引，使用[圖形]工具的[圓形]、[直線]輔助工具畫出線稿。線稿完成後在外框用的資料夾設定[界線效果]。在外框的線稿追加框線，並且變粗。外框和插畫能夠確實劃分，外框變成獨立的印象。最後在框外用[油漆桶]工具塗滿。**框外用清楚的顏色，讓插畫引人注目**。此外，因為是封面插畫，所以我覺得明亮的顏色比較好，於是塗成黃色。

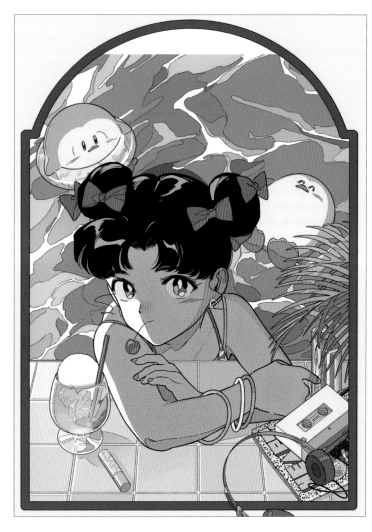

 外框1
#fff643

◆ 外框2
#e72721

填滿上側的空白

將插畫縮小收進框內，上側會
出現空白。
修改這個部分，用[滴管]工具
抽出水的顏色，並且塗上去。
修改時注意接縫，不要破壞水
流和分界線。

追加圖案①

在外框上追加心形圖案。先將
一個心形圖案從原畫移動到框
上。畫了心形的圖層移動到畫
外框的圖層上。
用[選擇]工具選擇心形的圖
案，拖曳移動到畫面右上的
框。製作心形圖案圖層的副
本。選擇複製的圖層，點擊
「選單」➡「編輯」➡「變
形」➡「左右反轉」，就能製
作左右反轉的心形圖案。

追加心形圖案後，在外框加上
高光。

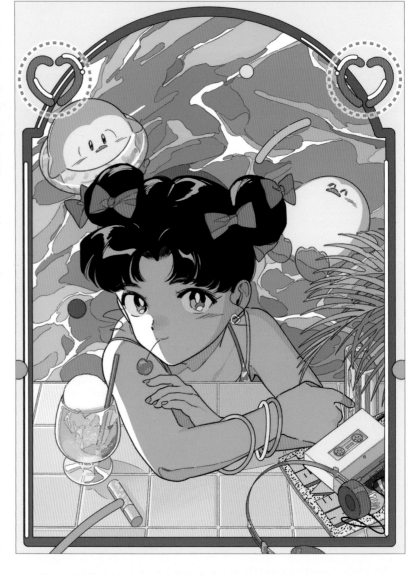

 心形
#fc563c

追加圖案②

在黃色外框的圖層上建立新資料夾。建立「一般」圖層，用[曲線]工具和[圓形]工具加上圖案。將[圖層顏色]設定為綠色，綠色圖案便完成。複製這個圖層。，並將[圖層顏色]設定為粉紅色。挪動換成粉紅色的圖案的位置。

最後將圖案的資料夾，剪取到畫了黃色外框的圖層。如此一來，這個圖案只會放在黃色外框。

◆ 圖案1
#01b78e

◆ 圖案2
#ffcae4

最後的收尾

最後在外框下側加上雜訊圖案。和在雜誌封面加上雜訊時步驟相同（p.78）。用[填滿]工具塗滿想要網點化的部分。在塗滿的圖層用[圖層屬性]的[網點]施加[雜訊]效果。另外，在右上也配置放了雜訊的四邊形作為強調重點。建立新的「一般」圖層，用[長方形]工具製作黑框的線稿。線稿內側用[填滿]工具塗滿，再用[圖層屬性]施加[雜訊]。

網點在預設值是向量圖像＊。這樣看起來會太滑順地浮現。因此收尾時，網點從向量圖像轉換成光柵圖像（點陣圖的集合體）。這稱為光柵化。選擇想要光柵化的圖層，點擊左鍵。從選單選擇[光柵化]。這個處理結束後，追加外框的插畫便完成。

※向量圖像……根據點的座標和連接點的線（向量）的數值資料，藉由演算重現圖像的方式。經由數學的計算算出。因此，比起藉由點的集合表現圖像的光柵圖像，具有「放大、縮小或變形時都不會劣化」的特性。

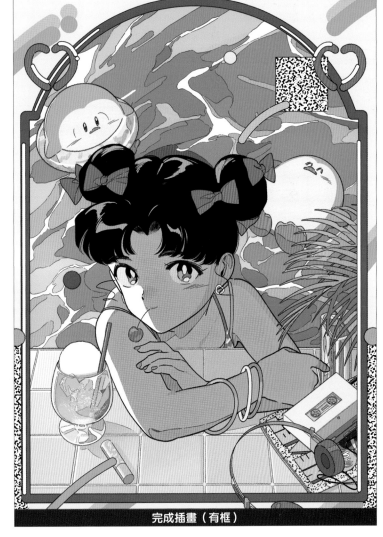

完成插畫（有框）

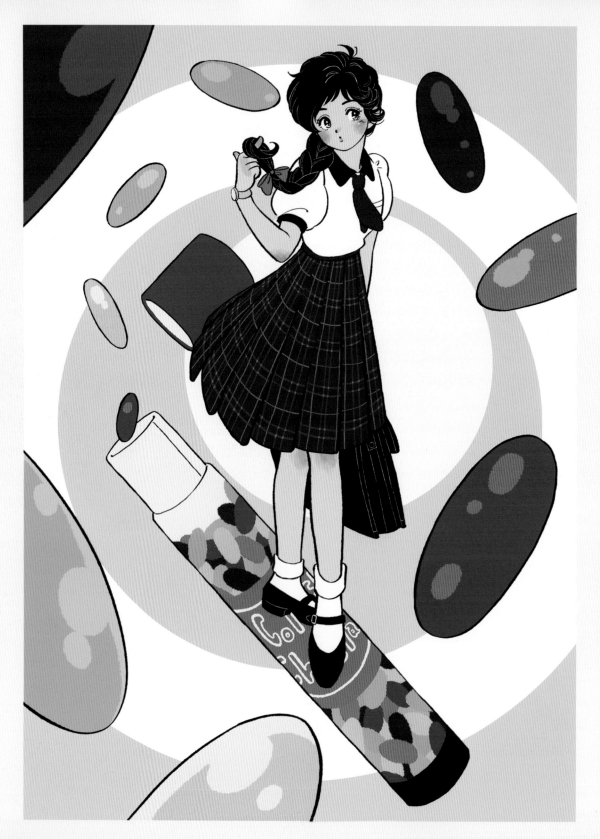

插畫資料

以溫暖的筆觸描繪辮子女學生的插畫。手繪風的筆刷和橙色的整體加工，表現出復古的傳統手繪感。

◆ 這幅插畫的畫風分布

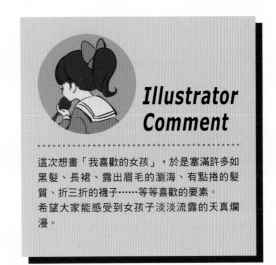

Illustrator Comment

這次想畫「我喜歡的女孩」，於是塞滿許多如黑髮、長裙、露出眉毛的瀏海、有點捲的髮質、折三折的襪子⋯⋯等等喜歡的要素。
希望大家能感受到女孩子淡淡流露的天真爛漫。

使用的筆＋筆刷

使用軟體：Photoshop CS 6

我喜歡粗糙感和有點偏移的線條。因此，筆刷的設定基本上變更為能呈現粗糙的筆觸。

[線稿・著色用筆刷]
筆尖是橢圓形筆刷。幾乎在所有步驟使用。我喜歡畫線的作業。因此，我會一邊在形狀和質感等筆刷設定多方試誤學習，一邊詳細調整成自己喜歡的手感。

[滲色筆刷]
[線稿・著色用筆刷]的形狀和質感的設定維持不變，變更為漸層用的筆刷。降低不透明度與流量，用來塗層。在表現肌膚血色（p.98）時使用。

線稿・著色用筆刷

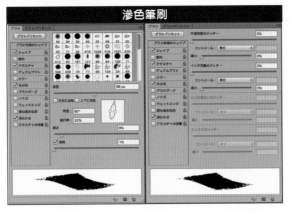

滲色筆刷

創造插畫的主題

開始描繪草圖時，腦中會浮現幾個自己想畫的主題。這次插畫的主要主題是，「**女學生**」、「**黑髮**」、「**點心（這次是彩色巧克力）**」這3個。

・彩色巧克力・

日本在60年代初期開始發售彩色巧克力。這是參考在歐美販售的巧克力點心所開發的。像彈珠外觀的巧克力，當時在孩子們之間引爆人氣。

依據剛才決定的3個主題，決定插畫整體的概念。

（※想畫的主題和決定插畫整體的概念，有時候順序會相反）。

這次的插畫是在「**學生生活是如同彩色巧克力般色彩繽紛的日子**」這樣簡單的構想下開始描繪。

從概念聯想決定構圖

「色彩繽紛的每一天」➡「不知道會發生什麼事」➡「對明天的期待與不安」，這樣聯想，為了表現女學生轉個不停的情感，決定為整體具有動感的構圖❶。

・彩色巧克力＝色彩繽紛的日子
・畫出螺旋，有遠近感的構圖＝眼花繚亂地過去的日常

POINT

提出幾個草圖的式樣

描繪插畫時，先畫幾個草圖備案。通常會從中挑出1個。

這次，除了決定的插畫以外，還製作了2個備案。每個備案都塞滿了自己喜歡的要素。

製作彩色草圖時，先思考概念再開始畫。如此一來從一開始到最後，製作就能維持一貫性。

把充滿活力的歐洲女孩，畫成淘氣隨性的感覺。配色簡單，主要以紅色和象牙色所構成。米灰色的波浪捲髮成了強調重點。

左邊是和白巧克力很合適的直髮女孩。右邊是和牛奶巧克力很合適的捲毛女孩……把具有相反形象的2人畫得很女孩子氣。

思考背景

在彩色草圖的階段，某種程度上也要思考背景。基本上想畫成簡單的插畫，因此背景也多是簡單的
單色。這次，在背景配置圓角的四邊形，想呈現雅致的感覺。
在畫了草圖的圖層（❶）下方建立「一般」圖層❷。用米橘色（#fad1b5）將畫面整體塗滿。上面
再建立另1張「一般」圖層❸，用白色做出邊框。

統一色調

色彩校正也是在草圖的階段先決定好。如同前述，基本上我
喜歡簡單的插畫。配色通常也頂多使用3～6色。
這次「豐富多彩」正是主題之一。因此，比平常描繪的插畫
增加了色數。
在畫了草圖的圖層上建立「彩色」圖層❹。為了呈現統一
感，對整體的色調加工。這次用橘色（#f0851b）將畫面整
體塗滿，不透明度降到36%抑制彩度。

#f0851b

調整前　　　　調整後

調整畫面整體的色調

在所有圖層最上方追加 [色彩校正] ➡ [網點彎曲] ⑤。
如下圖調整畫面整體的色調，變成想要的感覺。
因為想畫成溫暖的插畫，所以整體的色調用暖色系完
成。如此，草圖便大略完成。

網點彎曲調整圖

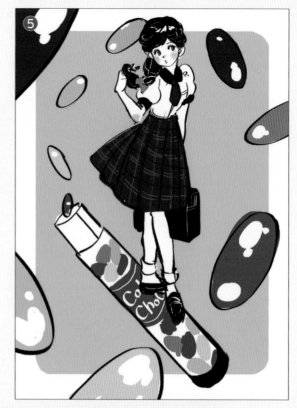

線稿 ◆ 直線也是手繪，呈現溫暖的感覺

描繪線稿

將畫了背景的圖層（②③）和色彩校正用的圖層（④
⑤），分別整理成一組，暫且不顯示。
為了當成描繪線稿時的導引，將畫了草圖的圖層（①）
的不透明度降到6%。在上面建立新的群組⑥。每個配
件都建立「一般」圖層，用 [線稿・著色用筆刷] 畫出
線稿。

線稿基本上活用筆刷設定做出的強弱，注意變成整體
柔和的線稿。
巧克力的包裝盒等直線狀線條，先用尺規畫出直線，
然後一定要從上面描線，再畫1次徒手畫的線。這是
因為如果是漂亮的直線，整體的印象就會變得有點生
硬。
我有留意不要變成「太漂亮的線稿」。

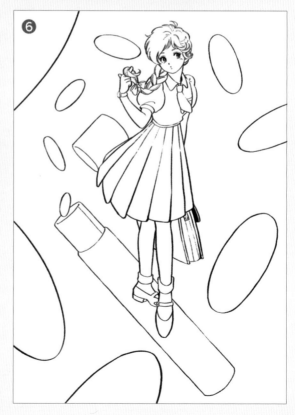

巧克力的包裝盒（圓柱狀的盒子）與人物等，在線稿彼此重疊的部分製作圖層蒙版 **A**。
選擇選單的[**選擇範圍**]➡[**選擇與蒙版**]之後，畫面就會切換。在想要遮住的部分製作選擇範圍**B**，選擇畫面右邊[**屬性**]最下面的[**輸出來源**]➡[**圖層蒙版**]之後，就能製作圖層蒙版，與人物重疊的部分就會被遮住**C**。

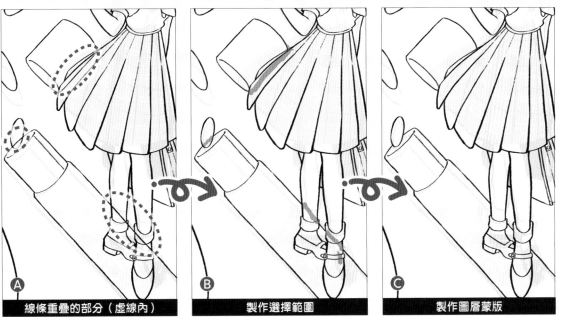

A 線條重疊的部分（虛線內）　**B** 製作選擇範圍　**C** 製作圖層蒙版

POINT

線稿的圖層依每個配件區分

線稿的圖層依每個配件細分。
平常利用數位方式畫插畫時，線稿、著色兩邊的作業我都會細分圖層。尤其畫線稿時和傳統手繪作業不同，每次都要一邊放大畫面一邊描繪各個配件的情形變多了。
放大時看不到畫面整體。因此，整體顯示後圖畫往往會失去平衡。所以為了慎重起見，我會細分圖層，之後才會容易調整平衡。

每個圖層都用顏色區別的圖。

塗底 ◆ 圖層構造要簡單明瞭

製作草圖插畫

根據在彩色草圖（①）決定的顏色，用［填滿］工具將顏色填滿。之後整體會放上橘色，因此調成對比有點強烈的配色。

塗底分成「**頭髮和鞋子／領帶・裙子**」⑦、「**手提包和領子與袖子／緞帶髮夾／手錶和鞋子的金屬配件**」⑧、「**巧克力**」⑨、「**巧克力的包裝盒**」⑩這4個圖層。

因為在相同圖層設定的配件分開配置，所以描繪時不會干擾。另外比起每個配件都製作圖層，圖層構造可以簡單一些。

⑦ ◆ 領帶和裙子
　　 #64451e

⑧ ◆ 緞帶髮夾　　　　◆ 手錶和鞋子的金屬配件
　　 #ef8585　　　　　　#f4dd26

⑨ ◆ 巧克力（紅）　　◆ 巧克力（黃）
　　 #e7211a　　　　　　#f4dd26

　　 ◆ 巧克力（橙）　　◆ 巧克力（淡藍）
　　 #f29019　　　　　　#5ac2dd

　　 ◆ 巧克力（褐）　　◆ 巧克力（黃綠）
　　 #f0851b　　　　　　#6cb92d

⑩ ◆ 巧克力的包裝盒
　　 #fdf7d8

另外，黑色部分塗成漆黑，就會呈現復古插畫風格的層次。

⑦～⑩

POINT

塗底的顏色一致統一氣氛

如下圖，人物的塗底和背景巧克力的塗底，有一部分使用相同顏色。

別的配件使用相同顏色控制色數。雖然以「豐富多彩」為主題，但插畫整體產生統一感。

領帶、裙子和巧克力（褐）

手錶、鞋子的金屬配件和巧克力（黃）

黑色的處理 ◆ 塗黑添加層次

描繪頭髮

如同前述，為了呈現復古的層次，頭髮、手提包、鞋子都塗黑。但是，只是塗黑會很單調。因此，在物品之間的邊界線等處留白呈現細節。在線稿的群組（**6**）上建立「一般」圖層**11**。使用[**線稿・著色用筆刷**]，沿著髮流留白。

這次在線稿的階段仔細描繪髮流。因此，描著髮流畫線。暫且降低塗黑的圖層的不透明度，就會變得容易描線。

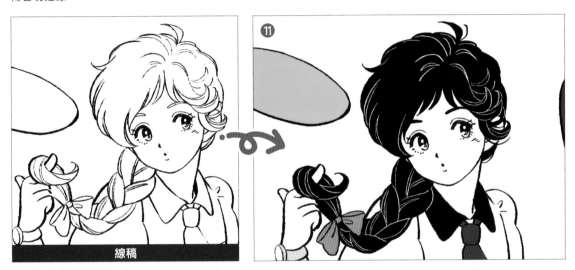

線稿

描繪手提包和鞋子

在和剛才同樣的圖層上，在手提包和鞋子也畫白線。同樣使用[**線稿・著色用筆刷**]。

主要是在塗黑蓋住的線稿部分畫白線。這次在鞋底和帶子的邊界線、手提包的接縫等處畫線。

藉由描繪細節，在簡單的插畫中也會產生密度。

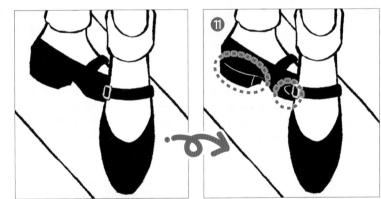

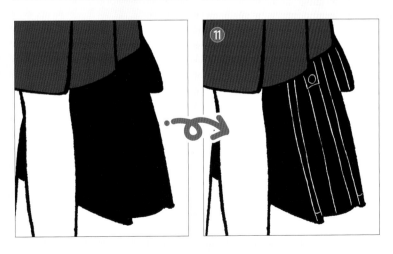

裙子的花樣 ◆ 藉由圖案重疊與透明感寫實地表現

縱橫地畫出格子花紋

說到西裝外套的裙子，就是裙摺和格子花紋。以下解說一種畫法。首先，用[線稿‧著色用筆刷]畫出縱橫的線，作為格子花紋的基底。

在裙子塗底的圖層（⑦）上建立「一般」圖層（不透明度60％），然後剪取⑫。用比塗底明亮的褐色（#b17734），縱向畫出二重線。注意從腰部到裙子的寬度。

建立另1張「一般」圖層（不透明度60％），然後剪取⑬。和縱線顏色相同，這次橫向畫二重線。

 #b17734

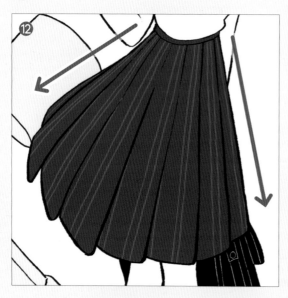

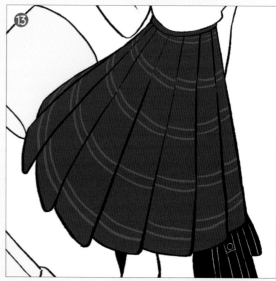

POINT

配合裙子的褶皺畫花樣

描繪格子花紋的百褶裙時，畫出途中被裙摺遮住的縱線，或是每個裙摺的橫線挪動。如此一來，就能表現出百褶裙的樣子。

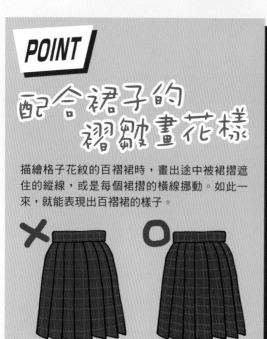

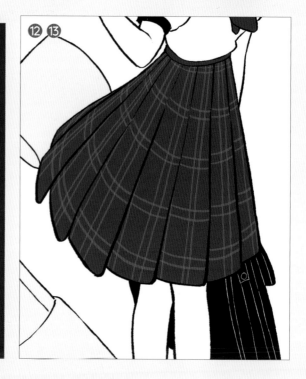

在格子花紋呈現透明感

在畫了格子花紋的圖層上建立「一般」圖層⑭。使用[線稿・著色用筆刷]，在剛才畫的縱線和橫線相交的4個交點用明亮的淺褐色（#cb9455）加上點。

如此一來，**縱橫的線就會看起來重疊，格子花紋的透明感會加強。**

 #cb9455

只顯示圖層⑭

⑭

CHAPTER
3
插畫繪製2 ◆ やべ さわこ

再修改格子花紋

因為感覺畫面的密度有點不夠，所以再用[線稿・著色用筆刷]仔細描繪格子花紋。在畫了縱橫的線的圖層下方建立「一般」圖層（不透明度80％），在塗底的圖層剪取⑮。用比剛才更明亮的淺褐色（#ddaf7b），加上縱橫的線條。

 #ddaf7b

只顯示圖層⑮

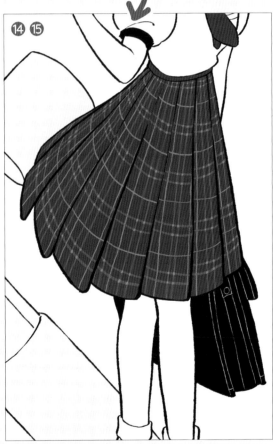

⑭ ⑮

▨	スカート_チェック重なり	⑭
▨	スカート_チェック横	⑬
▨	スカート_チェック縦	⑫
▨	スカート_チェック追加	⑮
▨	下塗り_1	

・日本的女生制服・

日本的女生制服從褶裙・水手服・西裝外套，如此轉變。

西裝外套的制服在1965年第一次登場。大多是深藍色素面。之後，80年代在私立女校西裝外套搭配彩色格子裙的制服登場。

許多學校都開始採用西裝外套制服。毛衣背心等選擇很豐富，包含可以享受穿搭，西裝外套很受學生歡迎。目前，「全日本的高中女生制服，約有7成是西裝外套」。

巧克力 ◆ 控制色數維持統一感

將包裝盒區分顏色

在包裝盒（盒子）塗底的圖層（⑩）上建立新的圖層，並且剪取⑯。蓋子、標籤、底部分別區分顏色。
用[線稿・著色用筆刷]畫出邊界線後，再用[填滿]工具填滿。

◆ **蓋子**
#e71f19

◆ **標籤**
#ef8585

蓋子的顏色和巧克力（紅）相同。另外，標籤和緞帶髮夾顏色相同。<u>底部塗黑</u>。<u>在此也注意縮小色數，維持畫面的統一感。</u>

描繪巧克力圖案

在剛才區分顏色的圖層下層建立「一般」圖層，然後剪取⑰⑱⑲⑳。
如此一來，巧克力的圖案就會在標籤下方。
使用[線稿・著色用筆刷]，畫出巧克力盒的圖案。
先在最上面的圖層畫幾個巧克力。然後在下方增加圖層，並且增加巧克力。圖層只顯示重疊的上面部分。因此，在每個圖層畫巧克力，就能自然地表現顆粒重疊。
包裝盒的配色設定為和跑出去的巧克力相同的顏色。
包裝盒的印刷不畫輪廓線。因為這裡是背景，所以不要太過顯眼。

描繪標籤的印刷部分

在剛才區分顏色的圖層上層建立新的圖層，並且剪取**㉑**。用 [**線稿・著色用筆刷**] 在標籤徒手畫出
印刷的文字**Ⓐ**。
製作另1張新的圖層，並且剪取**㉒**。同樣使用 [**線稿・著色用筆刷**]，在標籤加上線條**Ⓑ**。顏色皆使
用和包裝盒塗底時相同的顏色。

◇ 標籤的印刷部分
#fdf7d8

在巧克力畫出光澤

在巧克力塗底的圖層**❾**上製作新的
圖層，並且剪取**㉓**。用比塗底更
明亮的顏色分別在巧克力畫上光澤
Ⓒ。

◆ 光澤（紅）
#e7211a

◇ 光澤（黃）
#f4dd26

◆ 光澤（橙）
#f29019

◇ 光澤（淡藍）
#5ac2dd

◆ 光澤（褐）
#f0851b

◇ 光澤（黃綠）
#6cb92d

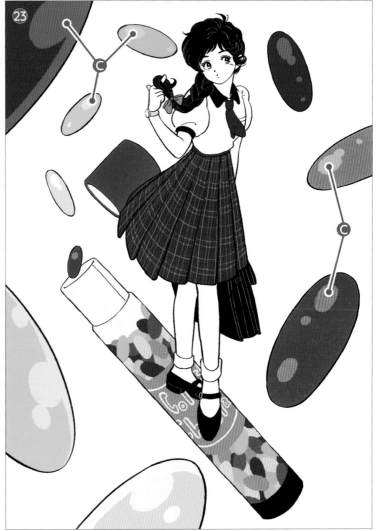

肌膚著色 ◆ 紅潤膚色產生可愛感

在肌膚加上血色感

在人物著色的圖層群組最下面建立「一般」圖層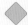。使用[填滿]工具，將肌膚、襪子和制服等白色部分塗滿。

在相同圖層畫出肌膚的血色感（紅潤）。[滲色筆刷]的「不透明度」和「流量」設定在20%以下。使用較深的粉紅色（#ffc2c2），主要在臉頰、鼻子、嘴唇和耳朵等凸出的部分，以及手肘與膝蓋等關節部分加上紅色。

血色感
#ffc2c2

之後，使用[線稿・著色用筆刷]，在臉頰的漸層上面加上小小的白色高光。

> **・臉頰線・**
>
> 在漫畫和動畫等，畫在臉頰上的斜線叫做「臉頰線」。在90年代之前的作品是特別常見的表現，藉此在容易變得冷清的臉頰加上強調重點。畫很多條會變成害羞的表現。

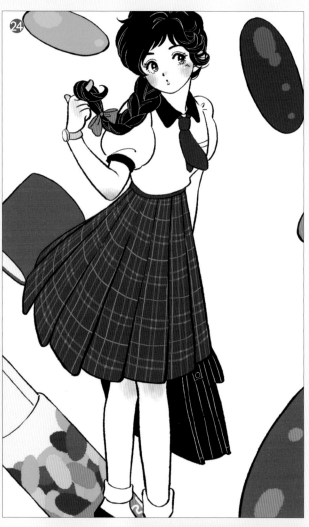

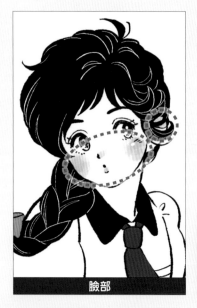

臉部

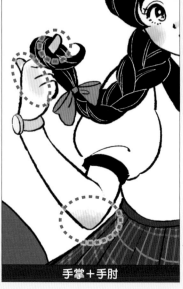

手掌＋手肘

膝蓋

POINT

敲打般畫出
滲透般的漸層

藉由從中心擴散的柔和漸層表現肌膚的血色感。使用降低不透明度的筆刷，一個勁兒地敲打般描繪。
要做出漂亮的漸層，調整力道很重要。使用「滴管」工具抽取周圍的顏色，粉紅色減淡，或是暈色，做出滲透般的漸層。

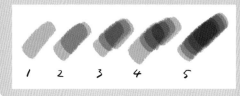

用強烈的筆壓塗層就會變成左圖。這樣一來，就不會漂亮地滲透。要減弱筆壓。

減弱筆壓後，呈現紋理的質感。和線稿相同，變成具有手繪感的粗糙筆觸。

若是粉紅色，就是這種感覺。像這樣反覆拍打塗層，描繪肌膚的血色感。

肌膚上色

在草圖的階段，我想要盡量畫成沉穩的插畫。由於這點，肌膚預定是白色。
不過膽清後，變成了比草圖印象更流行的插畫。**因此，肌膚也上色，人物不從流行的背景浮現。讓人物突出。**
在肌膚塗底的圖層上建立「色彩增值」圖層，並且剪取㉕。
使用［填滿］等工具，用比膚色明亮的淺褐色（#fbdbcd）塗滿。之後，調整不透明度，與周圍的顏色融合。這次設定為64%。

肌膚
#fbdbcd

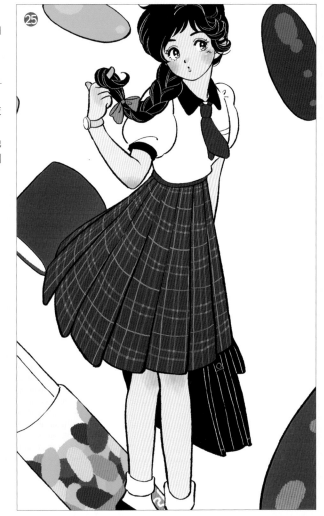

㉕

㉔

製作背景 ◆ 配合主題變更背景

重新思考背景

顯示製作彩色草圖時（p.85）製作的背景圖層（❷❸）。

謄清後，完成了比草圖時整體更有動感的插圖。結果從草圖的印象稍微產生偏移。
如同前述，在草圖階段的預定是更沉穩的氣氛。因此，採用四邊形畫框狀的背景。不過若是這種背景，會有主題從背景浮現的感覺。
雖然應該更早注意到，不過我重新思考，背景也配合人物變成流行的氣氛。

我決定依據配置巧克力和思考構圖時作為主題的「**女學生轉個不停的情感**」這句話，背景也以圓作為主題。

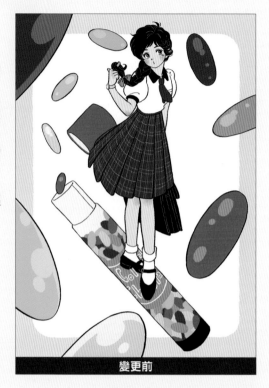
變更前

製作圓形的背景

在選擇［**橢圓形**］工具的狀態下點擊畫布，就能畫出圓。這次，以左右從畫面露出的尺寸製作。若是收進畫面內會太小巧，就會變成「她的情感被壓抑的描寫」。因此讓圓露出來，就不是伴隨巨大情感的不安，而是表現開心的心情。
在選擇製作的圓的狀態下從［**視窗**］➡［**屬性**］➡［**形狀屬性**］➡［**外觀**］，上色選「無」，線條設定為橙色（#fad1b5）❷⑥。對❷⑥的圖層點擊右鍵，選擇「圖層光柵化」。用［**填滿**］工具將圓的外側塗滿❷⑦。

用［**橢圓形**］工具，製作比剛才更小的圓❷⑧。這次線條選「無」，上色設定為橙色（#fad1b5）。
用［**橢圓形**］工具製作另一個圓❷⑨。這次做出更小的圓。線條選「無」，上色設定為（#fbfbfb）。為了呈現動感，位置從中央稍微往右上挪動。

◇ 背景1　#fad1b5
◇ 背景2　#fbfbfb

背景與人物融合

顯示人物和巧克力的圖層。

畫了背景的圖層（㉖～㉙）整理成一組。調整群組的不透明度，讓背景與人物和巧克力融合。

這次設定為58%。

對完成的插畫施加色彩校正

和背景相同，顯示描繪彩色草圖時製作的色彩校正用的
圖層（❸❹）。假如不搭調，就再次調整色調，然後
完成。

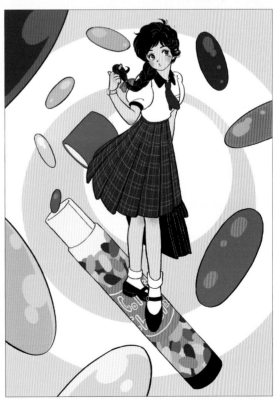

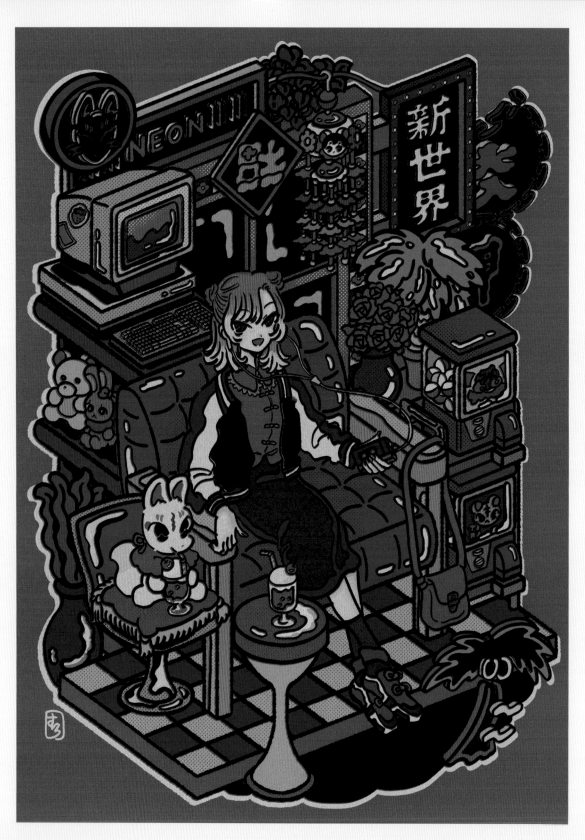

插畫資料

用生動顏色描繪被復古的主題圍繞的現代風格女孩。特色是鋼筆的手繪風筆觸，和高彩度的配色。

◆ 這幅插畫的畫風分布

Illustrator Comment

從知道「新復古風」這個名詞以前我就在畫這種風格的圖畫。原本就喜歡復古，我都以琺瑯看板、澡堂、駄菓子屋、燈籠、昭和的電子產品等作為主題。

我沒有深入注意風潮等，一直畫喜歡的東西，結果要是能確立令和時代獨有的作品風格就好了。

使用的筆＋筆刷

使用軟體：CLIP STUDIO PAINT

基本上是用CLIP STUDIO ASSET，使用免費公開的畫筆工具。

[平時使用的畫筆]

在線稿和細節著色時使用。手感接近傳統手繪的畫筆。

URL https://assets.clip-studio.com/ja-jp/detail?id=1751105

[粗糙畫筆＆線條工具組的傳統手繪風粗糙直線與曲線]

正如名稱，可以畫出粗糙線條的線條工具組。製作這幅插畫時，我使用了[**傳統手繪風粗糙直線**]。

URL https://assets.clip-studio.com/ja-jp/detail?id=1665341

[閃亮點畫網格線組的閃亮網格線橡皮擦]

中心是網格線，外側變成點畫的[**橡皮擦**]工具。用來削掉網點部分。

URL https://assets.clip-studio.com/ja-jp/detail?id=1725746

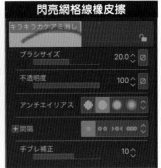

思考角色的設定

首先設定角色。同時也是本書標題的「新復古風」，是指藉由現代的感性再次建構復古文化。根據這個主題創造角色的形象。注意現代女孩的造型，選出了「女孩的決定方案」（右下）。這個造型適合豐富多彩的插畫整體的印象。

演唱樂曲〈DESIRE -情熱-〉時的中森明菜的形象。

中國風的丸子頭和髮飾很有特色的女孩。

復古風格的馬尾。個性陽光的女性。

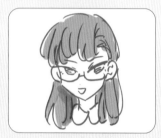

性格沉穩，喜歡復古服裝的女孩。

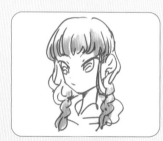

直髮型時尚，綁了辮子。

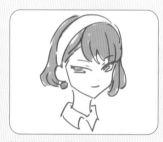

特色是成熟氣質的髮箍和耳環。

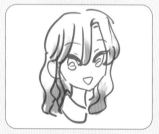

個性我行我素，髮型蓬鬆的半長髮。

感覺冷酷，羽毛剪的女性。

特色是動畫角色般的雙馬尾。

原宿系時尚很合適的雙馬尾女性。

復古連衣裙很合適的女孩。

完成方案

髮尾挑染，末端顏色很時髦的丸子頭。

思考角色的形象

這次是以人物為主的插畫。包含髮型、裝飾品和小配件類的形象也很重要。一邊想像角色的個性，一邊提出幾個方案。同樣也從幾種時尚設計之中，製作融入新復古風世界觀的設計。完成設計會刊在下一頁（p.106）。

復古風格的簡單連衣裙與腰帶搭配。

裝飾很可愛，格子花紋的連衣裙。

衣領設計很有特色的連衣裙。

嘗試輕便時尚與腰帶搭配。

毛衣背心和襯衫的組合。

有花樣的運動衫和裙子搭配。

運動服和皮裙這種個性十足的衣著。

襯衫、腰帶和格子裙混搭。

漢風盤扣襯衫和裙子的搭配。

草圖 ◆ 用復古主題填滿畫面

決定角色的設定

一邊看著在草圖設計所畫的角色，一邊使主要的女孩角色的概念成形。最後設定為「喜歡復古的現代女孩」。鮮豔的雙色調顏色，中國風設計的上衣和橫須賀刺繡外套。把初代隨身聽當成重要物品，統一服裝和小配件的設計。

統一整體的印象

我平常會在製作一些動物角色站在風景中或房間裡的插畫，這次的作品也想畫成加入這類要素的世界觀：被霓虹招牌、扭蛋機、舊式電腦與昭和的旋轉音樂盒等懷念的主題圍繞的空間，在這裡喝著奶油蘇打汽水聽音樂放鬆的情況，色彩則刻意用過度豐富多彩的配色呈現。之後在謄清的階段（p.110）調整色調。

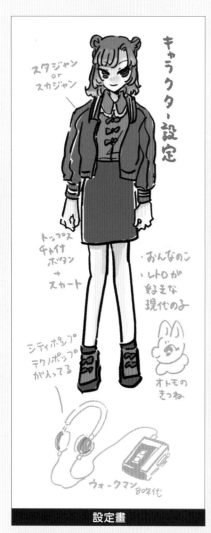

設定畫

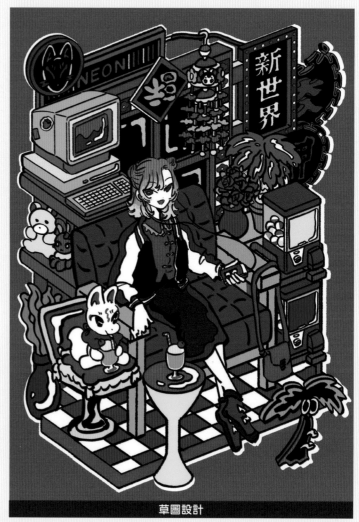

草圖設計

關於各個主題

關於在插畫中點綴的各個主題，以下簡單說明。

霓虹招牌

儘管都會風卻兼具復古印象的霓虹燈。是表現新復古風的必需品。
在英文與漢字、日本風格的狐狸與椰子樹等主題呈現「大雜燴的感覺」。

旋轉音樂盒

令人聯想到昭和，賽璐珞製的旋轉音樂盒。
我個人很喜歡這豐富多彩可愛的造型。因此不只這次，我經常讓它在插畫中登場。

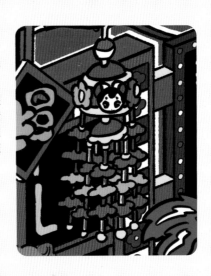

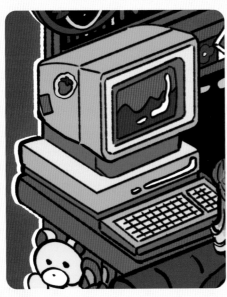

電腦

參考80年代製造的機種所設計。要是有令人聯想到網路的要素，「新復古風」的感覺就會增加。

扭蛋機

和現在主流的機台不同，紅色設計的機台。接近以前經常陳列在駄菓子屋店頭等處的類型。

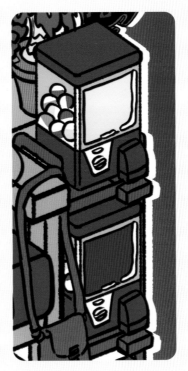

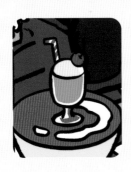

哈密瓜奶油蘇打汽水

復古的形象令人聯想到純喫茶。同時，在現代也是很受歡迎的飲料。讓角色飲用，或者只是放在桌子上，就能表現出復古的感覺。

線稿 ◆ 以之後調整為前提區分圖層

以傳統手繪的妙趣描繪線稿

在草圖上建立線稿用的資料夾。在新的「一般」圖層根據草圖線稿謄清。

畫筆工具使用可以畫出粗糙一點的線條的[平時使用的畫筆]。特色是很像傳統手繪的手感。直線部分同樣使用粗糙手感的[傳統手繪風粗糙直線]。注意直線要筆直，變得平行。

雖然只是大概，不過每個主題都區分圖層。人物分成髮型、輪廓、臉部的部位和軀幹的圖層，之後才能調整。

加工讓家具和物品呈現真實感

在窗戶和家具加上漫畫式的簡化描繪光澤。這在草圖並未畫上。藉此能呈現皮革的質感和光澤感。此外在草圖階段不夠完美的部分追加描繪。例如地面的影子、扭蛋機本體的包裝盒插畫，和寫有NEON的招牌旁邊的葉子等。

背景依每個物品相當仔細地區分圖層。全部使用了43張圖層。藉此每個配件變得容易仔細修正。下圖是表示大略的圖層區分的圖。

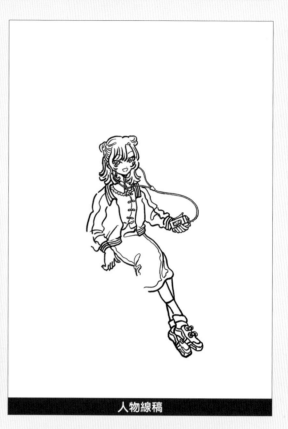

人物線稿

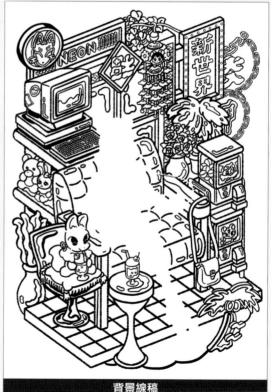

背景線稿

藉由不同材質讓印象改變

下面左側的沙發，看起來是布製的座面和靠背。在這裡加上光澤。如此沙發的材質看起來改變了。**雖然只是一點小事，不過是布或皮革，材質的變化能使插畫的印象改變。**尤其這次是主要的女孩坐的1人座沙發，因此要注意細節。

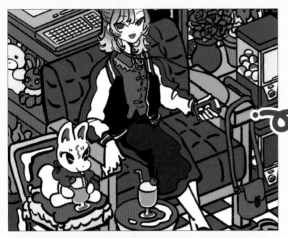

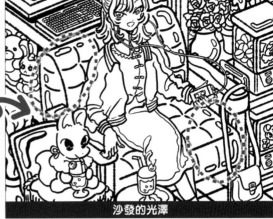

沙發的光澤

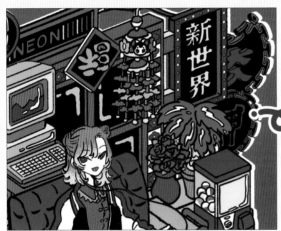

小配件的光澤

讓物品顯眼

上下配置2台扭蛋機。儘管如此，襯紙是素面（透明塑膠面的黃色和藍色）印象很薄弱。因此在2台扭蛋機的襯紙畫上插畫（右邊的圖）。一般在扭蛋機的襯紙上，會刊出幾個獎品的插畫（或是圖片）。

然而在此只畫1種獎品的插畫。這是思考過占插畫整體的扭蛋機面積的結果。我覺得畫得太仔細也沒有意義（插畫會破碎）。

減弱文字訊息的印象

招牌的文字部分用文字工具寫出來，降低新圖層的不透明度，以透過的狀態描線。這時刻意描得亂一點，便能增加手寫文字的感覺，融入圖畫中。

不過畢竟是手繪風，如果太過雜亂，這個部分會異常顯眼，並且因為容易看到文字訊息，所以會在整體中浮現。這裡我一邊思考插畫的氣氛，一邊調整成不引人注目。

另外，霓虹招牌文字的邊緣（N和E）不要太有稜角，要帶點圓弧，這樣就能表現出霓虹招牌文字獨特的圓弧。

著色 ◆ 根據草圖的顏色調整色調

使用畫筆描繪細微部分

在「線稿」的資料夾下面製作新的著色用資料夾。在子視圖顯示草圖，根據草圖的顏色著色。依每種顏色區分圖層後，即使色數很多，作業時也不會混亂。

使用[填滿]工具進行[油漆桶上色]，但是人物的頭髮和肌膚、狐狸的化妝、沙發和窗戶、各個物品的光澤等細微部分的上色和線稿相同，用[平時使用的畫筆]描繪。

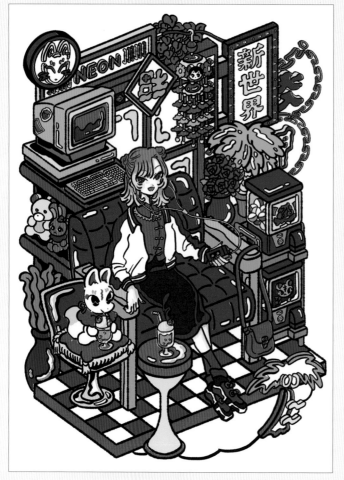

◆ 紅 #df0000		◆ 藍1 #00419a	
◆ 粉紅1 #ff205c		◆ 藍2 #001bff	
◆ 粉紅2 #ff1685		◆ 藍3 #0d52ff	
◆ 粉紅3 #ff5fa8		◆ 藍4 #007eb8	
◆ 紫 #e02def		◆ 藍5 #6fc9cc	
◆ 橙1 #ff5920		◆ 綠1 #00790f	
◆ 橙2 #f8b700		◆ 綠2 #1e9a3d	
◆ 黃1 #e9d246		◆ 綠3 #25d10b	
◆ 黃2 #e5ff00		◆ 綠4 #00ae79	

塗黑

在豐富多彩的畫面中黑色能緊縮畫面,具有創造統一感的重要作用。由於觀察整體的色調後上色,所以霓虹招牌和橫須賀刺繡外套的黑色部分、窗戶玻璃和地面的影子等塗黑部分,只有這些是在別的圖層著色。

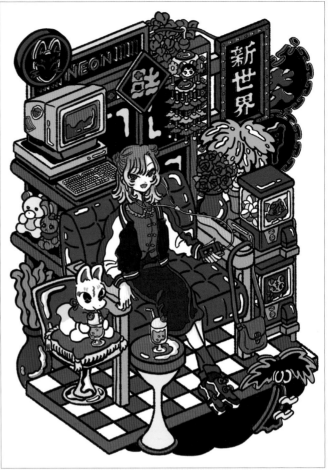

塗黑

POINT

用黑色緊縮插畫整體

這次的用色很多。假如插畫整體的色彩很鮮豔,就會變成強烈刺眼的印象。因此在招牌、窗戶與橫須賀刺繡外套的一部分和影子加上黑色。如此一來整體的統一感就會變好。

但是,黑色的印象太過強烈也不行。畫面中央有黑色就會很突兀。因此盡量配置在畫面邊緣。中央的黑色窗戶加上角度,別讓印象變得過於強烈。另外,在窗戶近前配置物品,不要看到窗戶整體。

藉由色調改變物品的印象

再次思考個別的顏色。

例如橫須賀刺繡外套若是白藍2色，和裙子顏色重疊，存在感就會變弱，也會輸給內搭的中國風上衣。利用顏色對比，相對於粉紅色的上衣，相鄰的橫須賀刺繡外套的前身採用黑色。

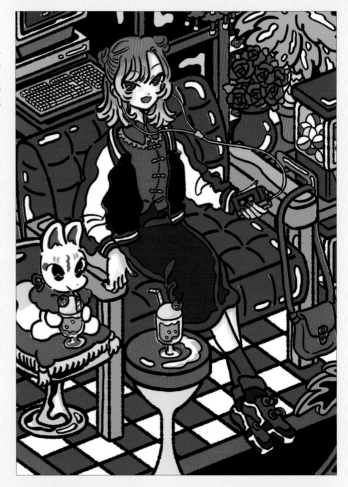

◆ 橫須賀刺繡外套
#00419a

◇ 橫須賀刺繡外套
#ffffff

◆ 橫須賀刺繡外套
#1a1a1a

◆ 上衣
#ff205c

◆ 裙子
#00419a

◆ 裙子（影子）
#00224d

背景 ◆ 挪動主題和背景區別

藉由背景讓插畫顯眼

在新圖層對背景進行［油漆桶上色］。然後，用放大工具將尺寸稍微放大，挪動背景整體的配置。這次背景只用了1種粉紅色，因此和插畫的主題整體的色調很相似。藉由挪動背景，在插畫產生輪廓。插畫本身看起來從背景浮現。

背景

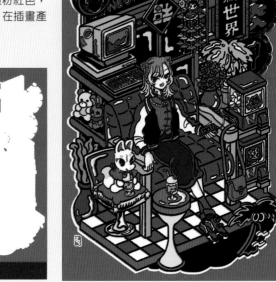

◆ 背景
#ff1685

螢幕 ◆ 添加錯位效果

增加線稿的輪廓線

製作沿著黑色線稿錯位般的粉紅色線稿。
步驟方面,一開始將新圖層塗滿粉紅色,
在合成模式變更為「螢幕」。接著暫且不
顯示著色資料夾,變成只顯示線稿和用紙
的狀態,如此一來,就會顯示粉紅色的線
稿。
接著結合顯示圖層的副本,將製作的副本
的合成模式變更為「色彩增值」。
最後,刪除最初變更為「螢幕」的塗滿圖
層,用物件工具稍微挪動副本圖層的位
置。

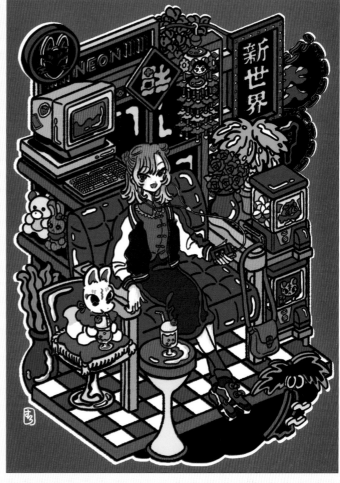

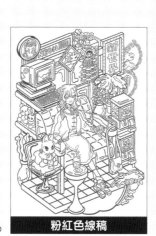

◆ 線稿
#ff005b

粉紅色線稿

無錯位

有錯位

POINT

錯位的效果

刻意讓粉紅色線稿錯位。最後
重疊時黑色線稿的輪廓會像滲
入般,變成加上影子的描寫。
並非插畫整體,而是只有線稿
施加的效果。因此,插畫大略
的氣氛維持不變,只會巧妙地
改變印象。

網點 ◆ 讓影子與立體感浮現

利用網點在插畫增添變化

在「線稿」資料夾底下建立網點用的新的「一般」圖層。這次使用[順利上色的網點筆刷]的
50L15%。

運用[自動選擇]工具，在部分家具和地板瓷磚等以畫上影子的感覺塗網點（左下圖）。配合女孩
影子的形狀在沙發塗網點。網點的顏色選藍色。想像橫須賀刺繡外套的顏色反射在沙發上。

大略塗完後用[橡皮擦]工具的[閃亮網格線橡皮擦]（p.103）將一部分如暈色般擦掉。

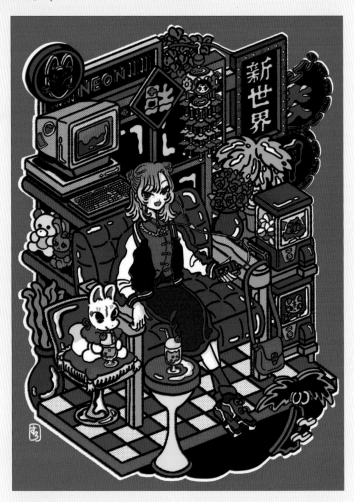

網點

 藍色網點1
#001dfe

黃色網點
#fff100

 褐色網點
#d36c00

 藍色網點2
#03065a

紅色網點
#ff0038

黑色網點
#000000

[順利上色的網點筆刷]
URL https://assets.clip-studio.com/ja-jp/
detail?id=1772102

利用網點呈現立體感

在物品（電腦、扭蛋機、招牌和凳子等）邊緣或邊框等有厚度的部分塗網點。如同前述，**以畫影子**
的感覺加上網點。藉此扁平的物品就會呈現立體感。

在瓷磚加上色彩

瓷磚部分用單色塗滿後，這個部分會很突兀，結果畫面變得過於強烈。為了防止這點，只有瓷磚的
白色部分塗網點。如此單調的方格花紋地板瓷磚，就會變成生動的風格。

質感 ◆ 在畫面整體創造統一感

設定質感

在線稿資料夾上配置質感[柔和雜訊模式]。這次使用[pastel43]。如此線稿全都會反映質感效果。
將圖層合成模式變更為「色彩增值」（不透明度40%）。畫面整體呈現統一感。

[柔和雜訊模式]
URL https://assets.clip-studio.com/ja-jp/detail?id=1796081

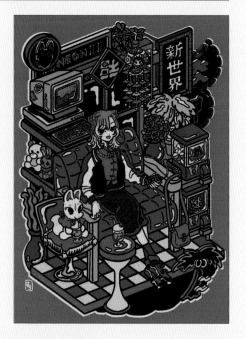

合成模式 ◆ 氣氛整個突然改變的作業

變更整體的色調

在著色資料夾上建立2個新的圖層。圖層Ⓐ用藍色塗滿，合成模式變更為「螢幕」（不透明度25%）。圖層Ⓑ用紅色塗滿，合成模式變更為「色彩增值」（不透明度30%）。合成模式的種類和比率並非決定事項。一邊觀察整體的平衡一邊調整。整體變成帶有紅色的顏色（調整過色調的插畫參照下一節）。在圖層Ⓑ想要變白顯眼的部分，和想要恢復成著色時顏色的部分（肌膚、奶油蘇打汽水、光澤等）用白色進行[油漆桶上色]。即使同一幅畫，藉由試誤學習圖層Ⓐ和圖層Ⓑ的設定，氣氛也會突然改變。這很有趣。
此外從「著色」圖層中，將塗黑的圖層移動到圖層Ⓐ、Ⓑ上面。藉此只有塗黑部分，不會被圖層Ⓐ、Ⓑ的效果影響。塗黑部分會浮現。

◆ **螢幕**
#0a00ff
◆ **色彩增值**
#ff0003

POINT

活用合成模式

對於畫在下面圖層的內容,可以添加效果的功能。通常著色完成的圖層疊在上面後,就會看不見下面的圖層。因此使用合成模式,在重疊的圖層就能發揮各種效果。

一般

並未添加任何設定的初期設定。沒有合成模式的效果,原本圖層上面的圖層顏色直接重疊顯示。

色彩增值

上面圖層的顏色和原本圖層的顏色相乘合成。變得比原本的顏色更暗,因此經常用於加上影子等時候。

螢幕

上面圖層的顏色和原本圖層的顏色反轉相乘合成。和色彩增值相反,變得比原本的顏色更亮。

完成 ◆ 細微調整提高完成度

重新檢視細節做最終調整

最後重新檢視插畫整體,修正、刪改細節。修正超出的線稿和顏色。
調整錯位效果的線條位置,網點也在細微調整時增加上色部分。調整色調的圖層,合成模式的明度和不透明度也在這個階段調整。
最後加上簽名便完成。

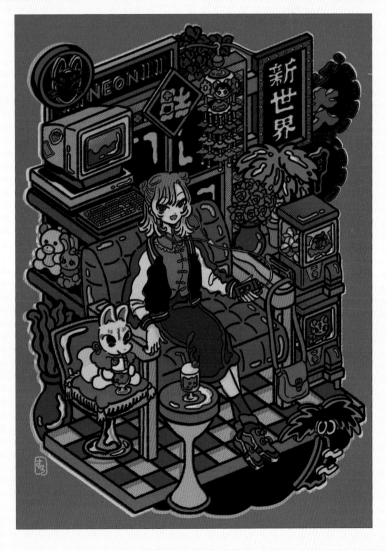

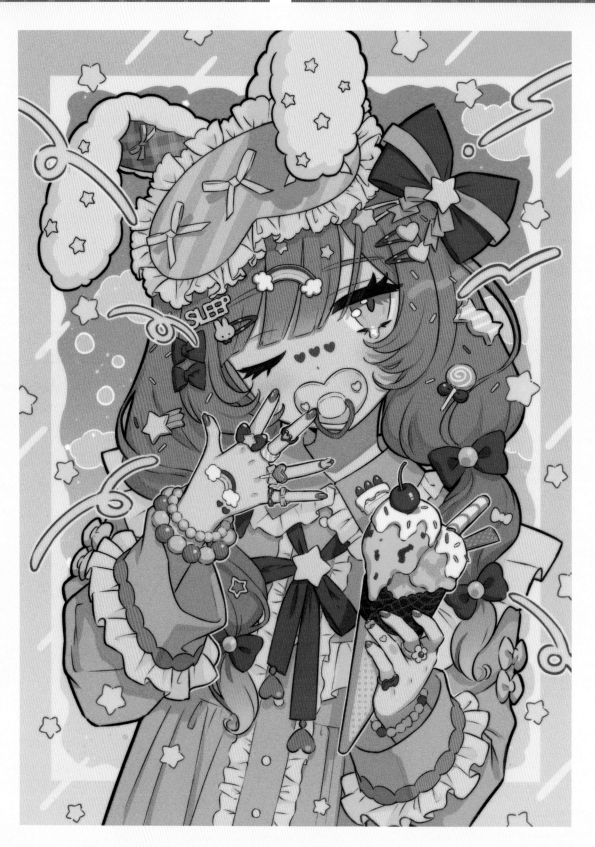

插畫資料

充滿裝飾系時尚的女孩。在淡黃色的暈色和表面施加粗糙質感的雜訊。於是在豐富多彩的畫風散發出復古感。

◈ 這幅插畫的畫風分布

Illustrator Comment

這次在承接委託的階段，從「戴著荷葉邊眼罩，穿著睡袍的女孩」，想畫「布滿甜點的女孩」。因此為了接近形象，我收集了許多資料。目標是畫出幻想的粉紅色較多的「夢幻可愛系」。

使用的筆＋筆刷

使用軟體：CLIP STUDIO PAINT

使用在CLIP STUDIO ASSETS免費發布的畫筆。

[蘇奶油鉛筆]

在CLIP STUDIO ASSETS（https://assets.clip-studio.com/ja-jp/detail?id=1761353）免費發布的畫筆。
用於角色、特效或小配件的線稿。能呈現出柔軟的鉛筆般，具有傳統手繪感的筆觸。

現在我從線稿的階段以數位方式製作。不過，以前是掃描用自動鉛筆謄在紙上的線稿，然後用數位方式著色。這支畫筆描繪的感覺接近傳統的自動鉛筆。推薦給追求傳統描繪感覺的人。

畫線稿時基本上每個配件的輪廓我都會畫粗一點。並且，配件內側的線條和衣服皺褶等都會畫細一點。藉由線稿的強弱表現立體感。

[沾水筆]

CLIP STUDIO PAINT的畫筆工具的初期輔助工具之一。主要用於上色。不能呈現預設工具 [G筆] 那樣的強弱。此外是數位風格的生硬筆觸。因為不會塗得不均勻，所以用於想要動畫風上色時。
在被要求數位質感的插畫時，也會用於線稿。

思考主題與構圖

首先收集資料，將要素以文字或圖像寫成筆記，這樣一來，想要畫的圖案便會在腦海中成形。

畫插畫時大致上在下筆前先從收集資料開始。與其只使用自己心中的抽屜，**從許多資料獲得靈感，我覺得比較能畫出好的插畫。**

收集資料時，我主要是在圖片共享服務Pintarest尋找接近想描繪的方向的圖像。並且，使用Pure Ref這種能配置資料圖像的軟體，在1張畫布上排列圖像。

收集到好的資料，畫插畫的幹勁也會提高。

這次收集的資料，有幻想系插畫、裝飾系時尚的圖片、裝飾品、女性的肖像照、甜點的圖片等。

> **· 裝飾系 ·**
>
> 從90年代後半以原宿為中心流行的時尚風格。特色是豐富多彩的用色，和使用幻想的裝飾品的「過度裝飾（decorative）」的風格。作為「kawaii」文化的代表受到全球歡迎。

根據形象製作草圖

從資料盡情想像，製作了4個構圖草案。

A草案：穿著睡衣愛睏的女孩。叼著奶嘴像個嬰兒。戴著垂耳型的兔耳頭箍。

B草案：躺著含糖果的女孩。連膝蓋上方都納入，清楚展現服裝的草案。特色是散開的長髮。

C草案：在吃蛋糕的女孩。感覺可以畫許多甜點的草案。

D草案：幼兒園兒童打扮的女孩，擺出老虎吼叫的姿勢的草案。這有點不易想像⋯⋯

4個草案之中感覺A和B會很順利。將這2個草案試著配置在指定尺寸的畫布上。

我覺得裝飾系時尚最大的重點是瀏海的裝飾品。因此決定用「臉部周圍更顯眼的A草案」進行繪圖。

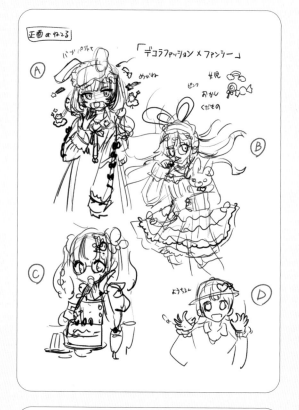

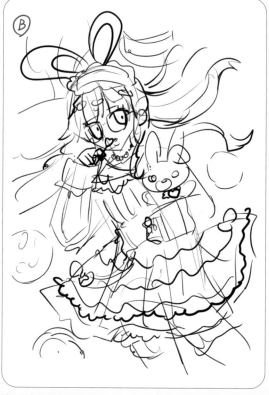

將B草案配置在畫布上。

製作草圖 ◆ 根據決定的構圖塞進大幅草圖

詳查構圖與姿勢

維持草圖姿勢會太筆直，有種生硬的印象，因此加上對立式平衡。變更為歪著頭的姿勢，讓頭部和肩膀的傾斜相反。

即使如此畫面感覺仍缺少動感，因此角色的身體本身也畫成斜向。

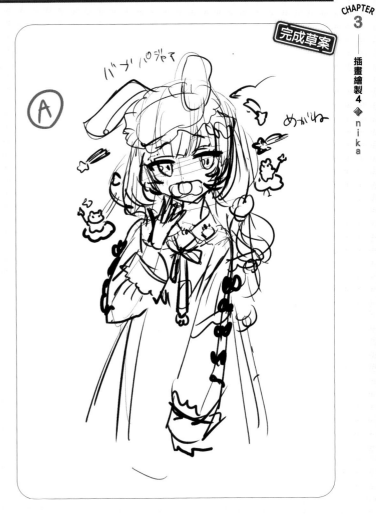

完成草案

Ⓐ

POINT

藉由對立式平衡加上動作

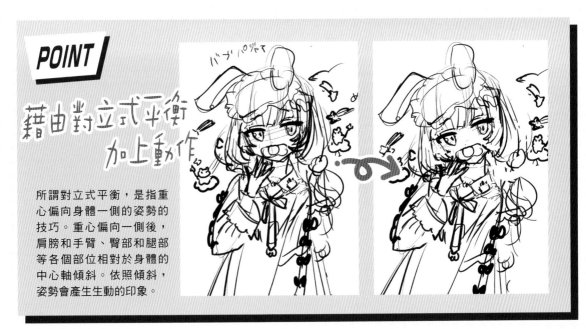

所謂對立式平衡，是指重心偏向身體一側的姿勢的技巧。重心偏向一側後，肩膀和手臂、臀部和腿部等各個部位相對於身體的中心軸傾斜。依照傾斜，姿勢會產生生動的印象。

粗略上色

角色的構圖大致成形了，因此在這個狀態粗略上色，掌握完成印象。

畫插畫時我最重視臉蛋可不可愛。還有配色與明暗度。並且製作時如何更早掌握完成印象也很重要。因此，在這個階段顏色的印象要確實成形。

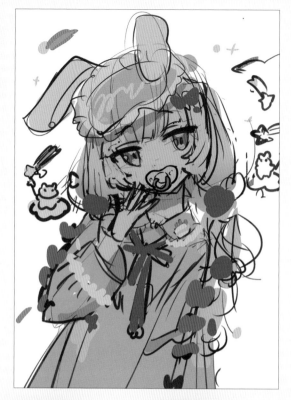

髮色的試誤學習

只有髮色嘗試塗了好幾種顏色，卻無法掌握印象。因此整體繼續畫之後再次思考。

| 1. 想像夜晚的紫色 | 2. 簡單的金髮 | 3. 夢幻可愛系的柔和色調 | 4. 配合衣服顏色的粉紅色系 |

草圖線稿 ◆ 確實從素體重疊線條

描繪線稿

整張草圖中左手呈現下垂的姿勢。不過，我覺得「比起右手周圍，左手的空間空蕩蕩的，很冷清」，因此，我讓角色拿著冰淇淋。

選擇冰淇淋的理由是因為很可愛。只要可愛，其實什麼都行。

基本上從下面（根幹）的東西開始畫，依序描繪上面的裝飾，就會容易畫出形狀。這次的情況，若是以脖子以上為例，包含頭部的輪廓線➡臉部的部位➡頭髮➡眼罩等小配件⋯⋯依這個順序描繪。

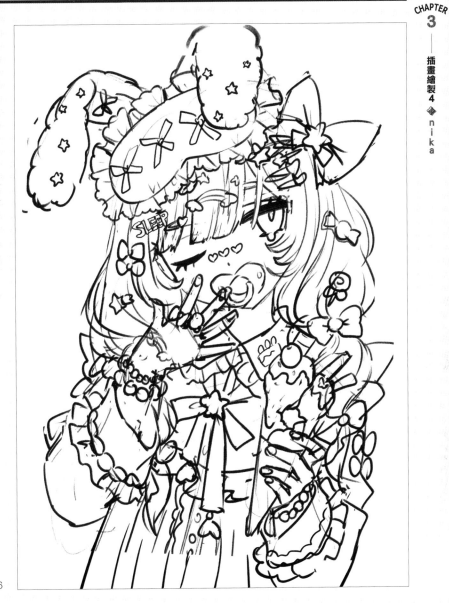

◆ 線稿
#481326

POINT

描繪素體讓她穿上衣服

首先描繪素體。從上面讓她穿上衣服，構圖就會容易協調。也在草圖畫出部位重疊被遮住的部分。這是自己為了掌握位置關係。

草圖配色 ◆ 整體的沉穩與強調重點

調整色調

髮色選粉紅色，決定成嘎吱嘎吱加上幻想的色調。雖然整體是粉紅色較多的插畫，不過在頭髮、衣服、小配件、背景使用不同明度與彩度的粉紅色。這樣能防止顏色單調。

面積大的部位（這次是頭髮和衣服）不使用深色。這麼一來，畫面內會比較沉穩。相反地面積小的部位（小配件）使用生動的顏色作為強調重點。

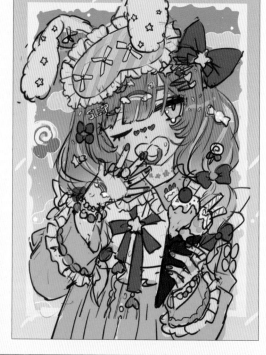

讓背景的印象成形

把女孩畫成很愛睏。因此背景想像在夢中。
因為想讓角色顯眼，所以背景以模糊暗淡的色調統一。藉此，背景的顏色比角色更淡。

背景1
#d0cce4

背景2
#eadcec

背景3
#f6f3ee

背景4
#fdf4cd

背景5
#f8ccd4

背景6
#ec7185

也要注意小配件的色調

一邊看著裝飾系時尚的資料圖片，一邊描繪小配件。小配件有緞帶、愛心、星星、點心等，以流行可愛的主題為主挑選。

穿戴使用動物的角色與文字的裝飾品，就會變得像裝飾系時尚。

這次「幻想」也是主題之一。因此在小配件類不要變成過度炫目的顏色。在眼罩和衣服使用許多荷葉邊，注意統一成可愛的感覺。

◇ 小配件1 #fce3c6　◇ 小配件2 #fbdf9c　◇ 小配件3 #f5b9c4　◇ 小配件4 #bcdcd0　◆ 小配件5 #e7417f

加上影子

肌膚以外的影子使用「比較（暗）」圖層統一上色。

在兔耳頭箍和荷葉邊等接近白色的顏色使用淡薄荷色（#b7e1c6）。除此之外使用淡藍色（#8eb4c4）。

一般而言塗影子時，經常使用「色彩增值」圖層。不過由於有顏色沉重混濁的缺點，所以這次不使用。

光源設定在畫面的略右側。

在線稿和著色時把草圖排在旁邊描繪。因此我用「草圖之前」和「線稿之後」分成2個圖層資料夾。

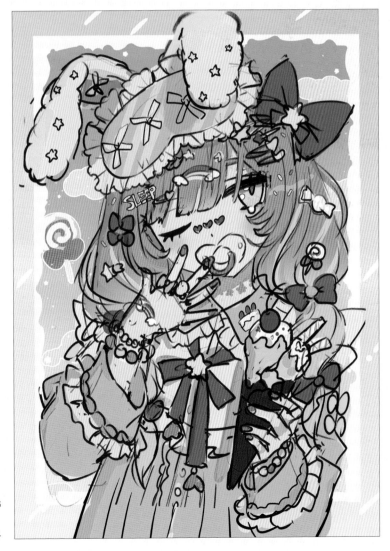

◇ 影子1 #b7e1c6

◇ 影子2 #8eb4c4

輪廓粗一點，其他細一點

描繪線稿

根據草圖描繪線稿。使用［蘇奶油鉛筆］這種在CLIP STUDIO ASSETS免費發布的畫筆。

畫了草圖的圖層（不透明度20％）的圖層顏色變更為藍色系。在上面建立新的向量圖層。每個配件都區分圖層描繪線稿。在線稿一定要使用向量圖層。向量圖層*即使放大縮小，畫質也不會劣化，可以輕易調整線條粗細，是優點很多的圖層。

此外為了慎重起見，重疊的配件區分圖層。因為之後可以細微調整各配件的位置與大小（這次是眼罩、兔耳頭箍、頭髮、輪廓、臉部的部位、戴在頭髮上的小配件、右臂、左臂和軀幹……分成比較多層）。

線稿大略畫好後，用蒙版擦掉重複的線條。

畫線時每個配件的輪廓畫粗一點。相反地裡面的線稿細一點。如果是像這次重疊的配件很多的圖畫，**特別注意線條的強弱，能見度就會提高。同時也會變得立體。**

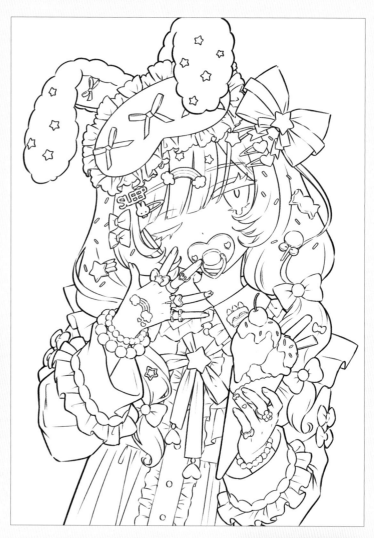

POINT 重新描繪左手

在草圖畫沒有把左手（拿著冰淇淋的手）畫得很可愛。因此把在CLIP STUDIO ASSETS付費發布的［【3D】女性的手ver.2］（https://assets.clip-studio.com/ja-jp/detail?id=1891947）這個手的3D模組鋪在下面重新描繪。

※在向量圖層下批著以∨日他進行光柵圖層。這種可以自由地描繪與者巴。參照p.85。

謄清特效

角色周圍飛散的黃色流線特效
和背景也在這個階段謄清。
完成後,依「特效」、「角
色」、「背景」的順序區分資
料夾整理。

| | 特效(旋轉) | | 特效(星星) |

◆ 特效(線稿)
#2c4f9e

◇ 特效(旋轉)
#fae89f

◇ 特效(星星1)
#c1e5f4

◇ 特效(星星2)
#d3e6b4

塗底 ◆ 圖層依照顏色分割的優點

著色從基底色開始

從著色改成硬質感的畫筆上色。
在此將初期輔助工具的[沾水筆]調整一
部分使用。
在角色的線稿資料夾底下配置基底色。
從草圖用滴管點出相同顏色。
圖層依每種顏色區分成「粉紅色」、
「水藍色」、「奶油色」……這麼一
來,之後變更顏色時,或是上影色時很
方便。

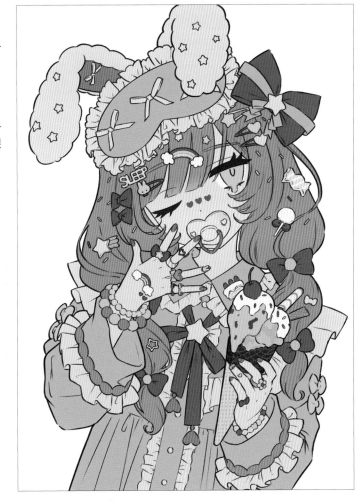

◇ 粉紅色1
#fab9c4

◇ 水藍色1
#9bd7e3

◆ 粉紅色2
#f48aaf

◇ 水藍色2
#a9d9d0

◆ 粉紅色3
#f16c8c

◇ 奶油色1
#ffe4c7

◆ 粉紅色4
#e53574

◇ 奶油色2
#fce5b3

對線稿彩色描線

這裡讓黑色線稿融入塗底，建立「一般」圖層，並[剪取]。然後用[填滿]工具以紅紫色將圖層整體填滿。這次的插畫整體粉紅色很多，所以若是黑色的線稿，輪廓會太顯眼。因此，將線稿變更為紅色系且暗色的紅紫色，讓線稿整體的統一感變好。線稿整體的統一感變好。

彩色描線的色彩變更為比草圖時暗一點的紅紫色。由於在草圖線條粗，所以即使是明亮的顏色印象也不會改變。不過，謄清的線條比草圖還要細，因此使用明亮的顏色會變成變白淡淡的印象。

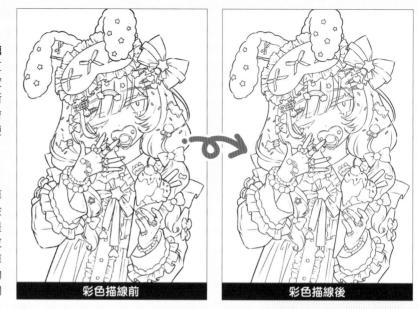

彩色描線前　　彩色描線後

彩色描線
#511436

塗影子 ◆ 加上影子呈現立體感與氣氛

在整體加上影子

一邊觀看草圖一邊調整影子。
光源在畫面略右上方。原本的話在身體左側影子（#91aac4）會變多。
不過，這麼一來影子範圍會擴大，基底色粉紅色的面積會減少。結果，整體的色彩會變成有點混濁的印象。
因為偏離原本的目標「幻想的氣氛」，所以每個部分都要去除影子調整面積。

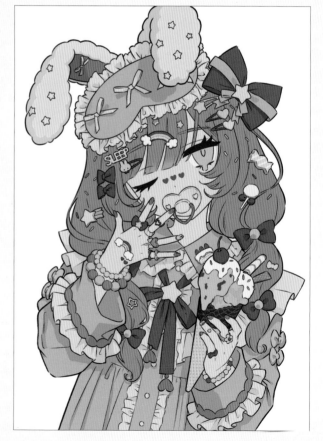

整體影子
#91aac4

畫影子的輪廓

影色和草圖（➡p.125）同樣選淡薄荷色或藍色。不過，這樣影子會變成寒冷的印象。

因此，大的影子輪廓用深粉色（#db93ad）鑲邊（下圖）。如此，影子也會產生幻想溫暖的印象。

整體影子輪廓
#db93ad

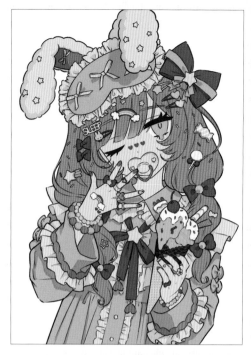

肌膚的影色

肌膚以外為了呈現統一感，整體使用冷色系的顏色畫影子。只有肌膚的影子使用具有血色感的暖色，讓顏色看起來明亮。

儘管如此，即使只有肌膚是暖色，也會在畫面中稍微浮現。因此，在脖子和袖子裡等光線微弱的部分加進冷色取得平衡。

這幅插畫是經過簡化的畫風。同時比起上色，主要想要呈現線稿。因此影子不要畫得太細。

畫影子要有鮮明的印象。全部以動畫風上色進行作業。使用[噴槍]表現漸層的地方，只有紅潤臉頰和p.132髮色的漸層表現。

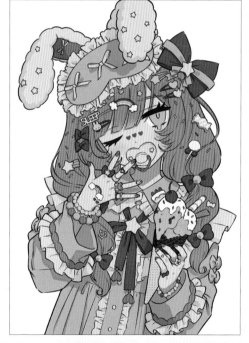

面積大的影子用深粉色鑲邊。

落在脖子上的影子是大片陰影。為了加強印象，疊加冷色。

畫影子 ◆ 畫眼睛

在只有塗底的瞳孔部分，加上睫毛和頭髮的影子。
藉由加上影子，表現眼睛水汪汪的感覺。

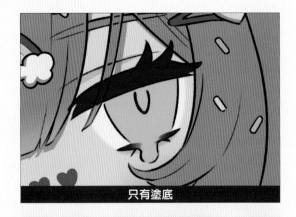

只有塗底

畫睫毛的影子

描繪從睫毛落在白眼球和黑眼珠的影子。描繪清楚留下睫
毛形狀的影子。這麼一來，就能有效地強調愛睏半開的眼
睛。

 睫毛的影子（黑眼珠部分）
#59949c

睫毛的影子（白眼球部分）
#e6cbca

畫虹彩

畫虹彩和瞳孔的影子（#5cbad5）。刻意留下畫筆筆
觸，表現虹彩的質感。

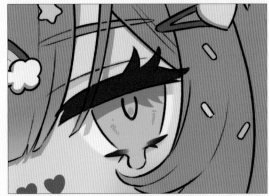

 影色
#5cbad5

畫粉紅色的反射

左眼含淚。這是為了表現愛睏的表情。描繪周圍的頭髮和
衣服的粉紅色反射眼淚的樣子。
不經意地以像熊的形狀上色。在現有作品中經常在瞳孔中
畫熊的角色的影響。此外粉紅色是瞳孔的水藍色的強調
色。作為幻想的色調。

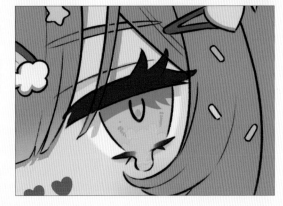

 粉紅色的反射
#fdd0da

畫出眼淚的高光

其他部位的高光的描繪，是之後的作業（p.134）。

不過眼淚的高光，在水的反射下會變成非常強烈的顏色。就觀察整體顏色濃淡度的方面來說，在這個階段要用最強烈的白色（#ffffff）畫高光。

◇ 眼淚的高光
#ffffff

畫瞳孔

因為想表現愛睏的眼睛，所以瞳孔塗黑。於是，眼睛的印象變得太過強烈。

這時用與虹彩同色系的暗色塗滿，防止只有瞳孔太顯眼。

◆ 瞳孔的影子
#5b787c

注意睫毛質感的高光

用「和髮色搭配的粉紅色」描繪睫毛的高光。

為了表現毛的質感，一邊留下畫筆筆觸一邊描繪線條。

◆ 睫毛的高光
#922455

呈現睫毛和頭髮的關係

用明亮的粉紅色畫遮住睫毛的頭髮（#a94c6e）。一縷頭髮在睫毛上變得很明瞭。

◆ 頭髮
#a94c6e

畫影子 ◆ 終究不要干擾主體的顏色

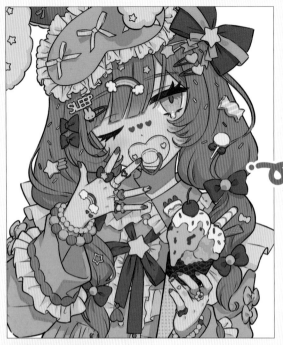

在頭髮整體畫影子
用淡藍色在頭髮整體描繪影子，不要干擾插畫的色調。

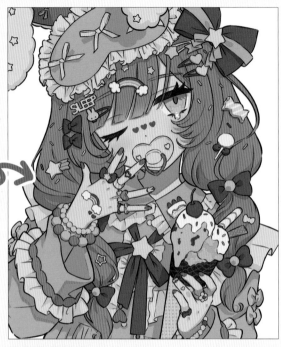

畫影子的輪廓
用深粉色畫大片影子的邊緣。用暖色在冷色的影子鑲邊。

加上高光
在畫面右側的一縷頭髮，加上波狀線般的高光。注意變成畫面的強調重點。刻意用簡單的線條。

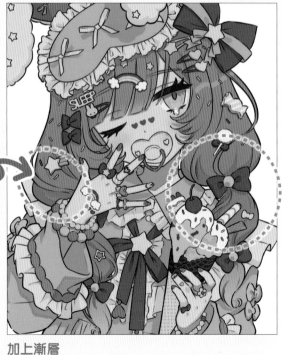

加上漸層
建立[剪取]了頭髮的「塗底」圖層的「一般」圖層。用[噴槍]上藍色和紫色，在頭髮下側形成漸層。

畫影子 ◆ 藉由質感仔細改變影子的形狀

小配件類的影色

和衣服與頭髮相同，也在小配件畫影子。如此影子便完成。包含影子的「顏色」圖層整理成同一個資料夾。

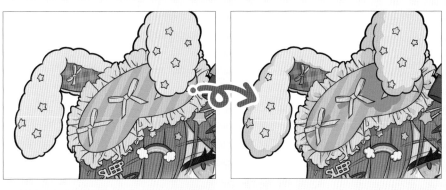

奶嘴

平坦造型的奶嘴。想像畫面右上的光源，從下面到左邊加上淡淡的大片陰影。

手鐲

在所有珠子落下一樣的影子，就不會有真實感。考慮光源的位置，每顆珠子都細微調整影子的形狀。

冰淇淋

用冷色系顏色落下影子。影子的形狀不定形。這是為了表現冰淇淋融化的質感。

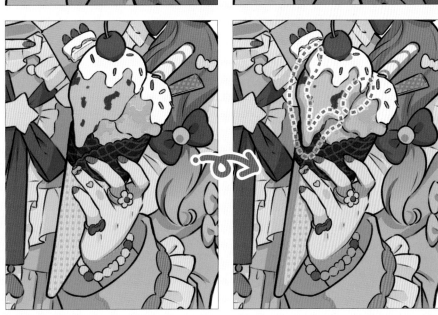

高光 ◆ 在插畫的細節呈現質感

描繪高光

在之前的「著色」圖層整理成的資料夾，[剪取]「一般」圖層。並且加上高光。在眼睛、
頭髮、指甲、裝飾品加上有點白的高光，添加立體感。如此角色的上色便完成。

高光1
#ffffff

高光2
#fde8ce

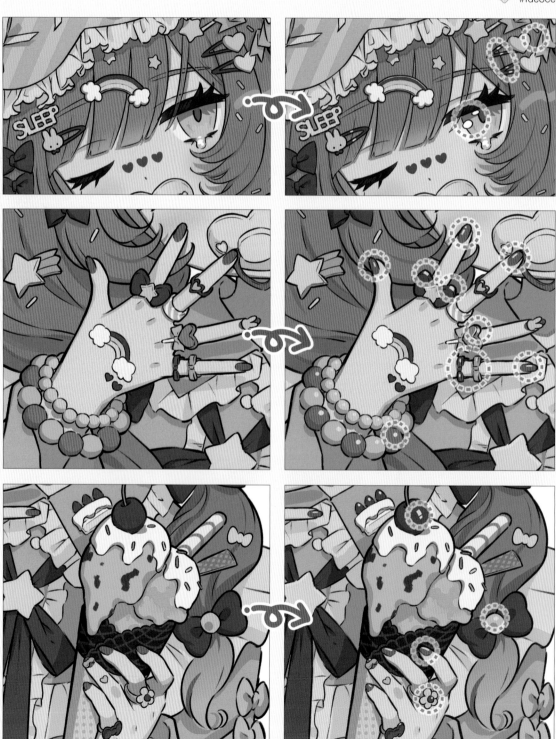

鑲邊 ◆ 讓想要展現的部分變得顯眼

藉由鑲邊創造前後的距離感

從遠處看之前描繪的插畫，確認整體的印象。於是身體和兩臂的前後感看起來扁平。因此與身體重疊的配件**用白線鑲邊。其中，以想要特別顯眼的手和冰淇淋為中心開始畫。**

鑲邊使用和線稿同樣的畫筆。

如果使用純白色（#ffffff），印象會變得太強烈。因此從小配件和冰淇淋的奶油配料等，用[滴管]工具抽出有點混濁的白色（#fef5ea）。這麼一來就會變成融入周圍色彩的白線。

如此角色部分便完成。

◇ 鑲邊
#fef5ea

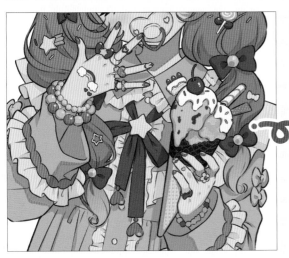

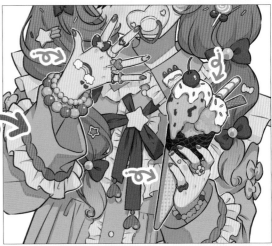

加強輪廓線

仔細重疊著色，角色的輪廓線的印象就會減弱。因此，用接近黑色的深紫色在插畫整體鑲邊。強調粗的輪廓線，輪廓的印象就會變強。

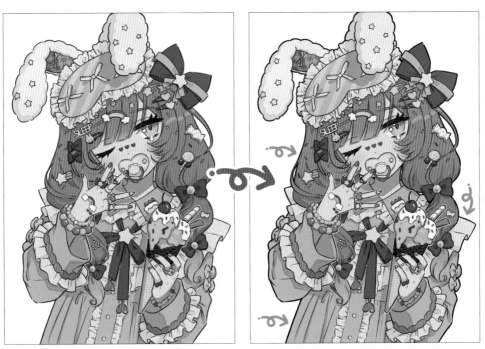

◆ 強調輪廓
#20020e

製作背景 ◆ 從整體的印象再次思考

在背景添加

整體收尾後，在草圖畫的背景感覺有點冷清。因此，增加周圍的星星數量。也增加從畫面超出的星星數量，讓畫面有廣度。
在草圖階段也描繪糖果。不過，重新一看感覺很突兀。因此在謄清時刪除了。

加工 ◆ 在插畫呈現復古質感

收尾加工

因為整體完成了，所以進行收尾加工。

準備高斯模糊

首先在「著色」圖層上，建立「色彩增值」圖層（不透明度20％）。整體用淡黃色（#ffeeb8）塗滿，調整色調。

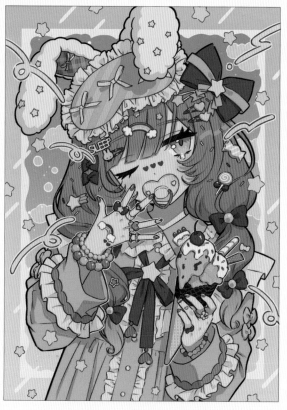

> **·黃色·**
>
> 加上黃色後，畫面會增加溫度。令人聯想到陽光，可以表現出復古的感覺。

◇ 色調調整圖層
#ffeeb8

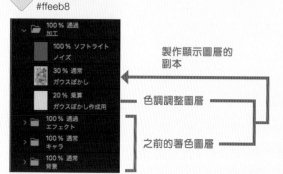

製作顯示圖層的副本

色調調整圖層

之前的著色圖層

接著準備[**高斯模糊**]與[**雜訊**]這2種加工用圖層。**做出故意降低解析度般的表現，呈現復古感。**

高斯模糊

❶在「色彩增值」圖層對「角色」、「特效」、「背景」全都用[**結合顯示圖層的副本**]複製圖畫。
❷在複製的圖層施加[**高斯模糊**]。（數值為20%）
❸對複製的圖層（不透明度30%），不顯示色調調整用的「色彩增值」圖層。

如此整體便加上了薄霧般的淡灰色。

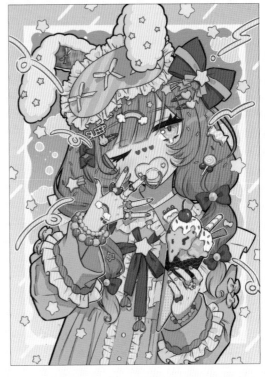

雜訊

❶高斯模糊的圖層在暫且不顯示的狀態下，再次[**結合顯示圖層的副本**]。
❷對於複製的圖層，用[**濾鏡＞描繪＞柏林雜訊**]施加雜訊。雜訊的數值如下圖。
（刻度＝2，振幅＝100，衰減＝0.40，重複＝4）
❸將施加雜訊的❷的圖層調成[**柔光**]，放在最上面。

在插畫表面呈現粗糙的質感。如此插畫便完成。

雜訊的設定數值

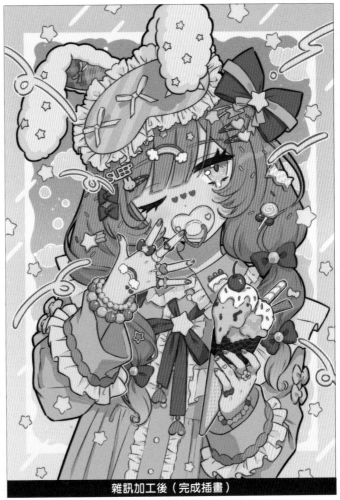

雜訊加工後（完成插畫）

INDEX
插畫家介紹

電Q

Twitter	@9q9qz
Instagram	@denjinq
pixiv	2788820

PROFILE

插畫家。從80～90年代的作品受到啓發，特色是復古流行的作品風格。以社群網站和展示為主發表作品。在廣告、服飾，以及和藝術家合作等各方面非常活躍。

COMMENT

當時的家電、廣告、動畫、漫畫角色設計與用色，令我非常興奮。我好想前往復古時代，去感受那個時代的空氣。

やべ さわこ

Twitter	@_yabeeyo
Instagram	—
pixiv	—

PROFILE

插畫家。以溫暖、感覺懷念的筆觸製作插畫。從事商品設計與漫畫執筆等廣泛的活動。2019年出版第一本畫集《望著流雲等待你やべ さわこ作品集》（KADOKAWA）。

COMMENT

我喜歡被稱為復古的作品中獨特的溫暖氛圍。和現代是不同的妙趣……現在沒有的風情對我而言很新鮮，觀看時很奇妙地內心會感到平靜……它具有這樣的魔力。

中村杏子

Twitter	@n_muragoya
Instagram	@n_muragoya
pixiv	3284335

PROFILE

以復古的亞洲風格為主題，在等尺寸的圖中用生動色彩描繪的作品風格，具有這種特色的藝術家。以關西為據點，參加展示會等活動發表作品。

COMMENT

對我而言復古的物品並非我這個世代的主題，卻也令我感到有點懷念。同時也讓我有種新鮮的感覺。今後我也會繼續探究，描繪更多「復古」的作品。

nika

Twitter	@_nika37
pixiv	17887413
Tumblr	https://nika

0307.tumblr.com

PROFILE

插畫家。擅長流行幻想的風格。在展示會等活動參加展出，並發表作品。在商品設計、藝術家合作等提供插畫。LINE貼圖「快樂熊」、「快樂熊2」發售中。

COMMENT

我特別喜歡幻想復古的角色插畫。柔和純真的可愛感能療癒我的內心。
看著可愛的東西，就會變成小時候玩人偶的純潔心情。這個部分令我感受到鄉愁。

ぬい

p.22、p.26—27等

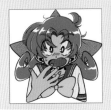

Twitter	@nui__inu
Instagram	@nui_inu
pixiv	44743829

PROFILE

現居東京都。擅長令人想起90年代的復古女孩插畫。目標是畫出懷念又嶄新的獨特風格，活力十足地展開活動。

COMMENT

我喜歡90年代的動畫和遊戲插畫的氛圍，經常參考色彩和影子的添加方式。尤其講究角色的頭髮與眼睛的配色，我會嘗試好幾種類型，找出最恰當的平衡。

ホテルニュー帝國

p.34—37等

Twitter	@empire_ho
Instagram	@emprhtl
Tumblr	https://empire-hotel.tumblr.com

PROFILE

以虛構的懷舊為表現主軸製作點陣圖。負責ZONe ENERGY「ぞん子」Dive into the ZONe的MV點陣動畫，和各種樂曲的插圖。獲得「SHIBUYA PIXEL ART CONTEST 2021」adidas特別獎。

COMMENT

在童年時期重播看到的《亂馬1/2》、家裡落伍的FAMICOM、喜好的蒸汽波（vapor wave）等串連起來變成了現在的表現……我有這種感覺。我只是個懷古主義者。我喜歡以前作品的笑料中，有點有機可乘的氣氛。

アサワ

p.50—52

Twitter	@dm_owr
Instagram	—
pixiv	—

PROFILE

漫畫家。從女性向到男性向，不分類型經手製作漫畫和插畫。作品有漫畫《忌望—KIBOU—》（DeNIMO）、插畫參與作品《帥氣女性的描繪方法》、《美麗手部描繪技巧教學講座》（以上皆為玄光社）等。

マダカン

p.56—57

Twitter	—
Instagram	—
pixiv	13426936

PROFILE

漫畫家。興趣是以擬人化為主描繪插畫。從蟲子、深海生物和虎鯨得到構想。作品有漫畫《Mörderwal》（ぴあ）、漫畫《重金麗男與淑女》（KADOKAWA）、插畫參與作品《泳裝的描繪方法》（玄光社）等。

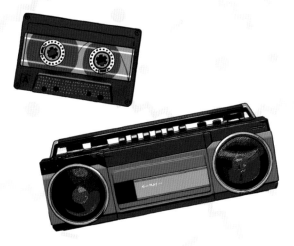

用職人級的思維提升細微的表現力
爲你的角色注入靈魂

以「關鍵紅筆」聞名的資深動畫師
帶你從各個細節、部位、角度領略人體魅力
內含大量老師多年經驗觀察出的人物動作細節
一些你想不到的關鍵就在這裡！
同樣以紅筆畫出重點，讓你明確掌握技巧！

你一直在苦心尋找如何下筆才能讓人物有自然的流動感嗎？
大量練習了很多人體，但細節還是不開竅？
想知道怎麼樣的透視、動作，最能展現人物魅力？
如果覺得人物重心不穩，絕對要看！

超技巧！人物作畫魅力法則

定價 480 元　18.2 x 25.7 cm　160 頁　彩色

三個月帶你走出繪畫新手村
全方位從頭到腳
從骨骼架構到接案流程
一天一天累積你的繪畫實力！

隨書附贈 4 大特典光碟，讓你進步更快！

【脫離新手村的 90 天衝刺班】
想要畫圖進步，但又不知道從何下手，擔心用力過猛，
後繼無力瓶頸期來得太快，知道自己畫得不夠好，但不
曉得該怎樣按部就班，本書一次幫你解決所有問題！
建尚登老師的繪畫私塾，90 天衝刺班，共 13 週，幫你
規劃好課程，從二星難度到五星難度，循序漸進，只需
要完成每日的內容，加以練習，13 週後脫胎換骨！
⋯⋯現在就馬上「報名」吧！

90 天 全方位繪畫技巧衝刺班（附光碟）

定價 620 元　18.8 x 25.7 cm　192 頁　彩色

這不是給繪師的心靈雞湯
如果你希望在這裡獲得空泛的感動和鼓勵，
還請謹慎翻閱
這是一帖給想要進步、突破自我極限的
繪畫愛好者的「猛藥」
服用之後，你會陷入低落、自我懷疑、痛苦，
甚至失去繪畫熱忱
但請記住，副作用必會帶來顯著強烈的成效
你，三個月後，就有可能獲得打敗齋藤直葵的力量！

＃齋藤直葵獨家的練功秘訣，想要在三個月內穩紮穩打
地進步，就要看這本
＃有邏輯、循序漸進地告訴你怎麼練才有效
＃這次不教你畫圖，而是教你合理利用每分每秒來進步
＃看完這本，少走十年彎路

三個月打敗齋藤直葵

定價 380 元　14.8 x 21 cm　240 頁　彩色

超高人氣 YouTuber，
頻道熱門的粉絲改圖精華集結講座！
讓齋藤直葵老師幫你進行弱點強化特訓！
從角色、表現手法、構圖三面向全方位提升你的畫功！
從別人的問題點上找到自己的共鳴
用你的風格，打造屬於你的最強美圖！

雖然知道畫不好，卻找不出原因嗎？
知道自己的畫有哪裡「不足」，卻又無法明確說出是「哪
裡」，本書是獻給所有想精進畫功的人的「成長禮物」，
如果你在摸索繪畫的路上也遇到同樣的問題，那你一定
要翻開來看看！
不僅僅只是吸收老師交給你的，也一併了解別的繪師的
優點，希望每個熱愛繪圖、想要開始繪圖的人，都能創
造出屬於自己的風格！

這樣畫太可惜！
齋藤直葵一筆強化你的圖稿

定價 450 元　18.2 x 25.7 cm　144 頁　彩色

瑞昇文化
http://www.rising-books.com.tw

 瑞昇文化
粉絲頁

 瑞昇文化
Instagram

＊書籍定價以書本封底條碼為準＊
購書優惠服務請洽：
TEL｜02-29453191
Email｜deepblue@rising-books.com.tw

手部有多難畫？問 AI 繪圖就知道！
連電腦 AI 都無法畫好的手
就讓專業繪師帶你深入了解手與腳的構造
熟悉各部件後，讓你輕鬆描繪不歪斜！

市面上有許多關於美術解剖的書，但專門解說手部與腳部的卻很少，或是在章節中簡單的帶過，甚至省略了許多細節。
創作時只仰賴想像力或情感宣洩，在作品的表現就會開始失衡。但是只要冷靜的思考，回歸到人體結構基礎，保持客觀與主觀的平衡，才能讓作品更上一層樓。
不論是對繪畫有興趣，還是美術系、雕塑系、動畫系，或是想成為醫學插畫師的你，
快來翻開本書一起來觀察吧！

手 + 腳 美術解剖學

定價 420 元　18.2 x 25.7 cm　128 頁　彩色

日本知名動畫師室井康雄
教你掌握 3 步驟
就能輕鬆描繪出自然的角色！

相信不少人在創作角色時，因為太想要呈現太多主角的特色與特質，反而變得相當僵硬不協調。就讓實力派動畫繪製大師室井康雄手把手帶你掌握 3 步驟，不管是什麼樣的角色或角度，都能夠輕鬆描繪！

Step1 主體：第一個階段請先確定想要呈現的內容，用簡單的線條區分作畫的各個不同物件。
Step2 配置：進一步用填色色塊，區別出主體步驟所劃分的概略輪廓內部。
Step3 細節：只要主體和配置階段都有正確掌握位置，最後就能專注於線條的強弱與質感。

室井康雄親授！最強 3 步驟畫臉神技

定價 600 元　18 x 25.7cm　176 頁　彩色

Pixiv、Twitter、Instagram
精選 10 位插畫・ACG 業界超人氣繪師重磅集結！
日本色彩設計研究所，色彩專家——稻葉隆
透過色彩心理學、造型心理學，
解構專業繪師的用色秘訣！
徹底掌握色彩運用的遊戲法則

本書透過顏色運用（配色）的觀點，以簡單易懂的方式
來解說知名畫家（插畫家）的作品所具備的魅力。雖然
插畫的優點與美感是透過感性來感受的，但可以藉由把
作品放在顏色系統中來客觀地掌握其優點，並透過基於
色彩心理學・造型心理學的解說，來讓大家感受到更多
樂趣。
讓大家能察覺到「插畫的魅力、配色的力量」，正是本書
的目的。

配色的秘密

定價 480 元　18.2 x 25.7 cm　144 頁　彩色

一打開就驚豔！
百樣色彩躍然紙上，千種搭配挑動你心！
18 種色調、90 組搭配、40 個案例，
豐富而不囉嗦，實用又不匠氣，
不僅是設計師專屬，
每個人都可以透過本書來知色、用色、玩色，
成為不折不扣的「配色天才」！

★特別推薦〜色彩調性色卡！
本書所附的「色彩調性色卡」，並不是一般常見的色票，
而是依據本書色彩感知的 18 種類別，整理出適當的配
色組合，例如說想要營造「芬芳柔和」的氛圍，可以選擇
哪些顏色搭配，其他「清靜治癒、悅眼提亮、迷幻神祕」
等氛圍，都為你提出適當的色彩搭配建議。

天才配色（附色彩調性色卡）

定價 1280 元　22.5 x 30 cm　208 頁　彩色

瑞昇文化
http://www.rising-books.com.tw

 瑞昇文化
粉絲頁

 瑞昇文化
Instagram

＊書籍定價以書本封底條碼為準＊
購書優惠服務請洽：
TEL｜02-29453191
Email｜deepblue@rising-books.com.tw

TITLE

新復古風的畫法

STAFF

出版	瑞昇文化事業股份有限公司
作者	電Q, やべ さわこ, 中村 杏子, nika, ぬい, ホテルニュー帝國, アサヮ, マダカン
譯者	蘇聖翔
創辦人 / 董事長	駱東墻
CEO / 行銷	陳冠偉
總編輯	郭湘齡
責任編輯	張聿雯
文字編輯	徐承義
美術編輯	謝彥如
校對	于忠勤
國際版權	駱念德　張聿雯
排版	二次方數位設計　翁慧玲
製版	印研科技有限公司
印刷	龍岡數位文化股份有限公司
法律顧問	立勤國際法律事務所　黃沛聲律師
戶名	瑞昇文化事業股份有限公司
劃撥帳號	19598343
地址	新北市中和區景平路464巷2弄1-4號
電話	(02)2945-3191
傳真	(02)2945-3190
網址	www.rising-books.com.tw
Mail	deepblue@rising-books.com.tw
初版日期	2023年12月
定價	420元

ORIGINAL JAPANESE EDITION STAFF

企画編集	株式会社ジェネット 重国彩乃　坂下大樹　坂あまね 真木圭太　松田孝宏
装丁／デザイン	株式会社ジェネット 下鳥怜奈　重国彩乃
執筆協力	江藤亜由美
印刷／製本	シナノ印刷株式会社

國家圖書館出版品預行編目資料

新復古風的畫法/電Q, やべさわこ, 中村杏子,
nika, ぬい, ホテルニュー帝國, アサヮ, マダカ
ン作 ; 蘇聖翔譯. -- 初版. -- 新北市 : 瑞昇文化事
業股份有限公司, 2023.12
144面 ; 18.2x25.7公分
ISBN 978-986-401-692-1(平裝)
1.CST: 電腦繪圖 2.CST: 插畫 3.CST: 繪畫技法

956.2　　　　　　　　　　112018163